내가 그린 오티즘

내가 그린 티즘

누군가에게 그림은 언어이고, 사람이고, 세상이다

지은이 **윤정은**

열며

　모든 시작이 5월 4일이었나보다.

　나의 첫 에세이 『어떤 육아, 두 밤 여행』의 북 콘서트를 함께 하게 된 아인스바움 윈드 챔버(장애인과 비장애인이 함께 연주하는 통합 오케스트라) 이현주 대표님이 북 콘서트와 별개로 색다른 행사를 제안했다.

　함께 만들어 보자는 몇몇 행사를 소개받으며 들을수록 빨라지는 감정의 박자들로 심장이 춤을 추었다. 무엇보다 나의 가슴에 박힌 두 글자는 <전시>였다. 전시라니! 언제나 나를 흥분으로 몰고 가는 "아이들"과 "그림"의 조합에 "내 맘대로"까지!

　두 아이와 작업실에서 그림을 그리며 우리의 첫 번째 전시를 한 두 번 그려 본 게 아니었다.

　'조급하지 말자. 우리 속도, 우리에게 중요한 순서를 놓치지 말자.'

아이들의 얼굴을 볼 때마다 새겼던 나의 다짐을 온전히 신뢰해 준 아이들이다. 그들의 성장이 한 겹씩 쌓여 드디어 우리의 때가 찾아온 것이다.

이런 순간 내 머리는 팽팽 돌아간다. 심장은 춤을 추고 머리는 팽팽 돌아가는 상황이라 거침없이 그려지는 그림이 있었다. 이런 틈을 놓칠세라 따라붙는 것이 걱정이라는 감정이지만, 어느 때 보다 설렘에 집중하기로 했다.

'되도록 해보자. 되도록 해보자.'

"작가님, 희랑이와 민서 두 아이의 작품으로 (전시를) 하게 될까요?"

"아니요. 제가 작가를 섭외해 볼게요. 함께하고 싶은 아이들이 있습니다."

(희랑이는 나의 아들이고, 민서는 5년째 우리와 함께하는 친구다.)

참여작가를 모으되 처음부터 한결같던 단 하나의 조건은 작품 준비를 함께해야 한다는 것이었다. 작가들의 작업 과정을 깊이 알아야 작품에 대한 애정이 생길 것이고, 그 애

정이 전시에 대한 자부심도 가져다줄 것 같았다. 과정을 알지 못하는 완성된 아이들의 작품 앞에서 작가의 방향과 무관한 나름의 상상력을 발휘하고 그럴싸하게 이야기를 엮어 사람들에게 소개하는 전시는 하고 싶지 않았다.

염두에 두었던 아이들 중 시간을 모을 수 있는 구성원이 추려졌고 각자의 공간에서 그림을 그려오던 시우와 은비가 각각 작업실을 방문했다. 덕분에 두 아이와 그림을 그리던 영종도의 작은 작업실은 오랜만에 사람으로 북적였다.

공동 작업을 모두 마무리하고 무거운 몸을 침대에 누인 밤, 새로운 다음 임무가 천장에 동동 떠다녔다.

'아! 오늘 끝났는데…. 좀 쉬고 싶은데….'

안될만한 여러 이유를 앞세우며 뒷걸음질하는 마음을 가까스로 붙들어다 앉혔다. 그리고 다시 도망가지 못하도록 쐐기를 박았다. 입 밖으로 마음을 꺼낸 것이다.

"우리가 했던 작업 과정을 책으로 쓸까 해요. 많은 아이들이 미술과 친해지면 좋겠어요. 우리 이야기가 도움이 될 거라 믿어요. 아름다운 이야기가 될 거예요."

작업을 함께 했던 세 아이의 엄마들에게 허락과 든든한 지지를 받아 모니터에 새 문서를 연 날, 완벽히 집중할 수 있는 환경도 함께 받았다. 나에게도 코로나가 찾아온 것이다. 정신이 들면 글을 쓰고 그러다 혼미해지면 아른해지는 아이들을 끌어안고 잠이 들었다. 다가오는 끝자락이 아쉽기까지 했던 애증의 자가격리였다.

아이들과 함께한 6일 동안의 울렁임과 그림으로 성장하고 있는 아이들의 이야기를 많은 이들에게 알려야 한다는 의무감이 들었다. 나만 간직해서는 안 되는 것들, 많은 이들과 나눠야 하는 것들, 그것들을 설명하라고 아이들이 등을 떠민다. 그 밝음으로, 그 아름다움으로.

네 명의 작가 이야기와 더불어 요즘 활기를 띠는 장애인 미술에 대한 내 생각을 정리해 보았다. 내가 아이들과 그림을 그리는 이유, 내가 지향하는 예술 그리고 나에게 도움이 되었던 방법들이 이번에는 다른 누군가에게 변화를 일으키길 기대한다. 멀고도 가까운 예술이 내 아이에게도 목적에 맞게 쓰임 받을 수 있도록 머리를 맞대어 고민하고 적합한 환경을 만들어 보자.

4년간 이어오던 공동육아를 정리하고 두 아이와 같은 공간에서 그림을 그리며 많은 상상을 하곤 한다. 그 상상 중 하나는 세 번째 친구였다. 만남과 헤어짐의 반복이었던 지난 시간이 나에게만이 아니라 두 아이에게도 미쳤을 영향을 늦게나마 깨달으며 새로운 구성원에 대한 조건이 점점 까다로워지는 것이 사실이다.

그런 고민을 하던 중에 너무나 뜻밖의 방법으로 세 번째 구성원을 만나게 되었다. 가까이 살지 않아도, 매주 만나지 않아도, 하나가 될 수 있음을 배웠다. 이렇게 미약한 시작을 하였으니 창대한 훗날이 오겠지.

어느 날, 인스타그램에서 "안녕하세요. 희랑이 엄마 윤정은입니다." 하는 메시지를 받는다면 부디 용기를 내어 보자. 그리고 되도록 해보자. 같이 만들어 보자.

혼자 한 아이를 키우는 것보다 함께 여러 아이를 양육하는 것이 수월함을 배웠다. 벅차기까지 했던 순간들에 고된 육아의 위로가 있었다.

새로운 만남이 가져다줄 다음 설렘을 기대하며 그 처음을 함께 했던 4명의 아름다운 작가의 작업일지를 펼친다.

나의 예술가

나에게 관심이 생겨서일까? 최근 장애인 문화예술 분야에 활기가 느껴진다.

발달장애인과 비장애인 디자이너들이 함께 일하는 '키뮤 스튜디오' 남장원 대표님의 말씀이 생각난다. 격한 공감으로 고개를 끄덕였던 이야기다.

"장애와 예술은 서로 참 잘 어울린다고 생각합니다."

같은 생각이다. 마치 꼭 예술을 하라고 빚어진 것처럼 이 분야에 들어맞는 요소를 갖추고 있는 사람이 다름 아닌 장애인이다. 어떻게든 시대와 달라야 주목받는 것이 예술이기에 독특함을 몸에 지닌 장애와 통하는 것은 시작이 다른 두 개의 물줄기가 한곳으로 흘러드는 것만큼이나 당연한 일일 테다.

장애와 예술이 결핍과 공생한다는 것도 이유로 보인다. 나는 이 결핍에게 감사한다. 존재 덕분에 끊임없이 움직이고 나를 돕는 방법을 갈구하기 때문이다.

아이가 가진 장애로부터 단단해지는 방법을 미술이라는 샘에서 건져 올리는 중이다. 미술 덕분에 아이들과 소통이 쉬웠고, 깊었다. 아이들과 나에게 그림은 형태와 색채 그 이상의 듣기와 말하기였고, 그것은 언어였다.

이제 막 문턱에 들어선 나라서, 장애인 문화예술을 깊게 알지 못해서, 감히 느껴지는 아쉬움이 있다. 장애 예술가의 작품활동이 너무나 비장애인 중심적인 기준으로 설명되고 평가받는다는 점이다. 예술 주체자의 성격이 다분히 다름에도 예술성이라는 하나의 가치로 작품을 대해야 하는지도 의문이다.

그러나 장애인 문화예술 안에 있는 예술성을 부정하는 것도, 대세를 거스르고 획기적인 대안을 제시하겠다는 것도 아니다. 다만 누군가는 읽어줘야 할 결과물보다 찬란한 것에 시선이 모이길 바라고, 작게나마 새로운 흐름이 생기길 바란다.

타고난 예술성으로 그림을 시작한 장애 예술가가 있을 것이고, 그림을 시작해서 그 삶에 예술성이 자라난 장애 예술가가 있었으면 한다. 그것을 위해 반드시 조명을 비춰야 하는 곳이 바로 <과정>이다.

아이들과 그림을 그리면서 과정을 기록하고 공유할 수 없는 것이 매번 안타까웠다. 완성된 작품으로 읽어낼 수 있는 시간이 아니고 전시장에서 말로 다 할 수 있는 이야기도 아니다. 하물며 그림을 잘 그리기 위한 비법 전수는 더더욱 아니라 여러 모호함으로 머리가 뒤죽박죽이었다. 어수선한 마음으로 작품을 들여다본 한 전시장에서 문득 그런 생각이 들었다.

'이렇게 엄청난 그림을 그린 작가들은 지금 행복할까?'

'이렇게 엄청난 작가를 키워낸 부모님은 지금 안녕하실까?'

미술을 똑 떼어 예술로만 볼 수 없는 이유는 내가 장애인 가족이기 때문이고, 기를 쓰고 가르쳐서 전시장에 아이 그림을 거는 것과 나와 아이의 편안한 일상이 무관한 일인 것 같은 불안 때문이었다.

한 강의에서 '나에게 예술가란?'의 질문을 받았다.

나에게 예술가는 그림을 그리러 스스로 올 수 있는 사람이다. 누가 데려다 놔서 앉아 있고 손에 붓을 쥐여 줘서 칠하는 것이 아니라, 그림이 필요해서 오는 사람. 누군가의 도움을 받아 몸을 옮길지라도 며칠, 무슨 요일, 몇 시에, 어디로 가야 하는지 스스로 인지하고 일정을 짜는 사람. 자기 시간을 스스로 관리할 줄 아는 사람.

나에게는 그런 장애인의 일상이 예술이고, 그가 예술가이다.

내가 바라보는 예술의 중심은 <일상>이다. 예술이 한 장애인의 일상을 건강하게 하는 데 쓰이길 바란다. 장애인이 예술가로서 꾸준히 그림을 그리려면 무수한 훈련이 필요하다. 그리고 그 연습들은 비단 그림을 잘 그리기 위함만이 아니라 바른 일상을 살아 내는 교육과 바탕이 같다. 그림을 잘 그리기 위한 연습과 건강한 일상을 만드는 연습이 다르지 않기 때문에 성장과 부딪힘도 양쪽에서 유사하게 나타난다. 이 둘의 관계를 잘 활용하면 하나의 돌멩이로 두 마리의 새를 떨어트릴 수 있는 것이다.

'작가'라 하면 떠오르는 무게가 있다. 그래서 도움이 되기도 하고 때로는 멀어지게도 한다. 이제는 조금 다르게 '작가'와 '작품'을 만나보길 바란다. 캔버스에 쏠리던 관심을 한 권의 책으로 설명한 글에서 쪼개어 이해해보고 여러분의 일상에 적용해 보길 권한다.

미술이 내 아이의 교육을 위한 가까운 예술이 되길 바란다.

4. 민서 이야기

5. 드디어 10월 1일

6. 발달장애 미술교육 Q&A

7. 함께

Part 1
시우 이야기

선시우

9세 | 자폐성 발달장애 예술가

시간 가는 줄 모르고 자연과 소통하는 작가다.
그래서인지 작가의 작품에서는 생태계의 복잡함과
질서 정연함이 동시에 묻어난다. 풀 한 포기, 구름 한 점도
그림 속 이야기와 무관한 대상이 없다.
의미를 담아 색을 입히고, 관계를 만들어 서로를 잇는다.
이것이 선시우 작가만의 탁월한 사회성이다.

"시우야. 훨훨 날아.
너의 날갯짓이 되는 곳까지. 그곳이 너의 자리야."

작업 첫째 날

pm4:10

시우를 태운 전철이 영종역 플랫폼으로 들어왔다. 우리는 인스타그램 친구다. 시우 엄마가 출발하며 올려준 피드 덕분에 시우를 상상하는 것이 어렵지 않았다. 울산에서부터의 긴 여정에 자기를 꼭 닮은 화이트 케리어까지 끄느라 고단했을 시우와 점점 가까워졌다.

"안녕. 시우야. 난 희랑이 엄마야."

"으~응! 난, 선시우!"

그 상황에서 터지는 웃음을 참아낼 자는 없을 것이다. 어떤 애니메이션에서 들었음직한 말투와 단번에 나의 손을 꼭

잡고 걷는 시우는 사랑받기 위해 태어난 아이가 틀림없다!

05.19 (일)	05.20 (월)	05.21 (화)
2:50 서울역 도착	10~12 미술1 (2시간) (9:50까지 작업실 갈께요)	10~1 미술3 (3시간) (9:50까지 작업실 갈께요)
4:00 영종역 도착 (희랑맘, 미리 가서 대기 예정)	12~2 점심 + 쉬는 시간	*점심 식사후 작업 진행 상황에 따라 귀가 상의해 보아요~
작업실로 이동 4:20~5:30 퍼포먼스 (놀이로 친해지기)	2~6 미술2 (4시간)	
5:30~ 6:30 저녁 (간단하게 고기 구어먹읍시다.)	*저녁 식사는 같이 혹은 따로~ 다 좋으니 그때 정해요^^	
7:00 희랑+희랑맘 귀가		

시우 엄마에게 미리 보냈던 일정표

곧장 작업실로 이동해 도착하니 4시가 조금 넘었다. 점심을 걸렀을 터라 이른 저녁으로 간단하게 고기를 구워 먹고 아이들이 서로에게 적응하는 모습을 지켜보며 8시가 다 되어서 헤어졌다.

(시우는 돼지고기 파다. 혹시 시우와 고기 먹을 일이 있을 때 참고하자. 난 아쉽게도 확률 게임에 실패했다.)

놀이용으로 만들었던 미로

 전날(성은학교에서 뜨거웠던 북 콘서트가 있던 날) 밤에 아이들 적응용으로 미로를 만들어 두었다. 간단한 게임을 하면서 친해져야겠다 싶었는데, 너무나 익숙하게도 예측은 빗나갔다. 오자마자 마당에 마음을 홀딱 빼앗긴 시우는 미

로에 별 관심이 없었고, 몇 번의 눈치로 미로의 길을 찾아낸
희랑이에게는 시시했다. 게임이고 뭐고 막판에 희랑이가
드러누워 부수는 놀이로 잘 써먹었다. 아이들이 튀는 방향
은 애초 계획과 다를 때가 부지기수다. 처음에는 이 엇갈림
이 당황스럽기도 했지만, 오히려 아이들이 만들어내는 방
향 속에서 뜻밖의 의도를 이해할 수 있었고 결과 또한 기발
할 때가 많았다.

'종이야, 서라~ 내일까지만 제발 서 있어라~'

쓰임새가 다를 것을 알면서도 때를 알고 고개를 내미는
애타는 조바심과 투덕거리며 아이들을 상상하는 즐거움에

23

취하는 이 시간이 더없이 즐거울 뿐이다. 아이들보다 내가 들뜨는 경우가 허다하다.

시우 작업을 위해 숙소를 따로 잡지 않았다. 작업실에 머물며 사람이 없는 조용한 저녁 시간을 활용하는 것이 시우에게 좋을 것이라고 시우 엄마와 생각을 모았다. 작업실을 내주는 것은 전혀 어려운 일이 아니었지만, 순수하게 작업 용도로만 써온 공간이라 짧게나마 그 공간에서 생활하자면 불편한 것이 한둘이 아니었다.

캠핑할 때 쓰는 야전침대로 한쪽 방(작업실은 방 두 칸짜리 주택이다.)에 잠자리를 만들고 방문에는 천을 걸어두었다. 공동육아를 할 때 누군가의 손에 경첩이 망가져 떼어놓은 방문을 대신하기 위함이었다. 누군가의 손에 방충망이 마당으로 떨어져 나가 역시 떼어놓은 상태였다. 그러니 6월의 더위와 섬 습도가 만드는 꿉꿉함에도 창문을 열 수 없었음을 나중에 깨달았다. 이것 말고도 작업실 곳곳에는 아이들이 남긴 흔적들이 있다. 작은 방에 깨진 유리창, 현관 입구에 날아가 버린 울타리, 구멍 난 벽…. 나에게는 소중한 기억을 재생시키는 단추들이다.

이만해도 불편하기에 충분했을 텐데 정말 미안한 일은 따로 있었다.

"시우맘, 나 정말 미안한 게 있어요."

"뭔데요? 편하게 말씀하셔요."

"제가 기름을 못 넣었어요. 그래서 온수가 안 나와요. 씻을 때 물을 끓여서 써야 해요."

(몇 초가 지나고)

"작가님, 저는 괜찮아요. 정말 괜찮아요. 근데 다른 엄마들은 이렇게 부르시면 안 돼요. 작가님, 욕먹어요."

"알죠, 알죠. 시우맘이라 들이댄 거예요. 이해해줄 것 같아서요."

작업실이 있는 동네는 도시가스가 들어오지 않아 기름보일러를 돌리는 시골 주택인데 한 번에 40~50만 원을 넣으면 한 해 겨울을 난다. 그렇게 똑 떨어진 기름을 여름에는 신경 쓰지 않고 지내는데, 며칠 동안 이놈의 기름 때문에 여간 신경 쓴 게 아니었다. 주변에서 나의 어떤 모습을 보고 참 걱정 없이, 부족함 없이 잘 사나보다 오해를 사기도 하는데 이렇게 나는 없을 때는 완벽하게 없는 사람이다.

나중에 남편에게 이 사실을 말했을 때,

"그걸 알고 부른 거야? 여보도 참 대단하다. 그럼 10만 원이라도 넣지. 그 정도면 며칠 온수 쓰는 데는 문제 없었을 텐데."

"아하!!!"

나는 이렇게 셈에도 약하다. 왜 다 넣어야만 한다고 생각했는지. 이쪽으로 영 빠릿빠릿하지 못한 사람 때문에 고생인 사람은 늘 따로 있다. 사람을 만나면 꼭 먼저 밝히라고 당부해온 남편의 말이 있었다.

"저 바보 아닙니다."

숫자 바보와 하필 첫 작업을 하느라 여러모로 고생했을 시우 엄마다. 묵묵히 3일의 일정을 잘 보내준 두 사람에게 진심으로 감사한다.

"시우맘, 다시 한번 정말 미안해요."

시우 엄마가 참고에서 찾아
물을 끓여 썼던 들통

작업 둘째 날

am10:00~am12:00

작업 시작은 아침 10시였다. 시간에 맞춰 작업실로 향하는 마지막 모퉁이를 돌면 한창 자연에 심취한 시우가 한눈에 들어왔다. 날아다니는 무언가를 손가락으로 가리키며 말을 건네기도 하고, 이름 모를 잡초 사이에서 골똘히 무언가를 지켜보기도 했다. 그러다 내가 탄 차를 보고는 뛰어와 반갑게 맞아 주었다. 두 번의 아침에 같은 풍경으로 귀한 마중을 받으며 이 사랑스러운 주인의 손님 역할에 간지러운 웃음이 났다.

일찌감치 새벽 마실과 양푼에 넉넉한 아침 식사를 마친

시우가 스케치를 시작하려고 준비했다. 나란히 놓은 40호 캔버스와 종이 판넬 위로 아이들보다 앞서 수많은 상상을 펼친 건 다름 아닌 나였다. 어떤 그림이 어떤 그림을 그릴까! 아이들이라는 작품을 접하게 될 기대와 그들의 손끝에서 나올 또 하나의 작품을 상상하며 큰 숨을 몰아쉬었다.

　(채색 도구에 따라 아크릴 물감을 쓰는 시우는 캔버스를, 마카를 쓰는 희랑이는 종이 판넬을 사용한다.)

　이번 만남은 콜라보 작업을 위함이었다. 어떻게든 섞이는 작업을 만들어 보고 싶었다. 계획은 스케치 후에 채색을 바꿔서 해볼 참이었는데, 아이들에게서 틈이 보이지 않았다. 일단 아이들을 따라가 보기로 했다.

　시우는 이젤에서 캔버스를 옮겨 바닥에 눕혀 놓고 스케치했다. 한자리에서 팔을 최대로 뻗는다고 해도 화면이 모두 닿지 않는다. 멀리 두었던 지우개가 손에 닿지 않자 "으~~~, 니가 좀 줘."했던 시우, "여기 '니'가 어딨냐?"로 받아치던 시우 엄마였다. 시우와 시우 엄마는 대화가 참 많았다. 그림에 관한 이야기도 그림과 상관없이 오가는 농담도 엄청난 양이었다. 곁에서 다양한 대화를 주고받다가 아이가 그림에 집중하기 시작한 어느 순간 시우 엄마는 자리를 옮겼다.

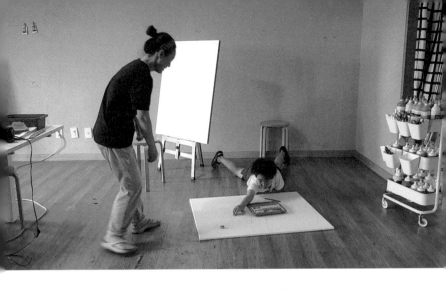

"으~~~ 니가 좀 줘." 하는 시우

시우 엄마가 아이와 소통하는 모습을 곁에서 바라보며 미소가 지어졌다. 이런 양육자의 태도를 많은 부모가 닮길 바란다. 시우 엄마는 아이가 그림이라는 세상에 온전히 발을 들일 때까지 걸음마다 속도를 맞추어 같이 걸어 주었고 적당한 순간에 배웅하고 돌아서는 것도 잊지 않았다.

돕되 아이의 세상이 나의 것이 아님을 기억해야 하고, 같이 걷되 아이의 걸음을 대신해서도 안 된다. 아이가 스스로 걸어 본인의 세상을 만들도록 부모는 적당한 거리를 유지해야 한다. 몹시 애가 닳아도 말이다.

몸집에 몇 배가 되는 큰 화면이 한눈에 들어올 리 없는 시우가 오르락내리락을 반복하며 캔버스를 가로지르는 산을 그렸을 때, 기가 찼다. 이어 영상에 나오는 공룡을 나에게 몇 번 설명하고는 자리로 돌아가 캔버스에 옮겨 그렸다. 시우뿐만 아니라 민서와 희랑이도 무언가를 참고해 스케치하는데 전혀 닮게 그리지 않는다. 특히 시우와 민서의 스케치는 참고한 그림과 비슷한 구석을 눈 씻고 다시 보아도 찾아내기 어렵다. 그래서 기특하고 웃음이 난다. 아이들이 만들어내는 고유한 선이 늘 놀랍고 무엇과 비슷해지지 않도록 지켜주고 싶다. 그것이 그림 그리는 아이의 곁을 함께하는 나의 역할이라 생각한다.

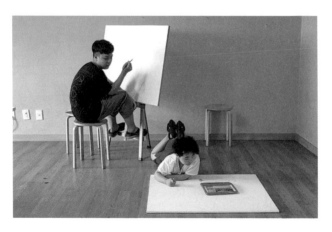

시우를 바라 보는 희랑이

작업실에서는 미디어 사용 금지다. 공동육아 때부터 변함없이 지켜온 규칙이었다. 민서와 희랑이는 주로 책을 참고해 그림을 그리는데, 영상을 보며 그림을 그렸던 시우는 여러모로 특별한 아이였다. 그런 동생을 감정의 동요 없이 지켜보던 희랑이 형의 듬직함도 칭찬할만했다.

'시우의 눈에는 내가 보았던 산이 이렇게 보일까?

시우가 그려 내는 산은 어떻게 이런 모양인 걸까?'

한 번도 본 적 없는, 머리로도 그려 본 일이 없는 네 개의 봉우리였다. 그 풍경 안에 자기를 쏙 빼닮은 공룡 몇 마리를 담아 놓고 시우는 마당으로 나갔다.

작업실에 도착해서부터 한쪽 의자에 앉아 줄곧 상황을 지켜보던 희랑이가 이제는 마음이 섰는지 판넬 앞에 앉았다. 그리고 스케치를 시작했다.

안팎을 드나들며 곤충 통을 만드느라 한창 바빴던 시우가 마당 일을 일단락짓고 다시 그림 앞에 앉았을 때, 그사이 그려진 형의 그림과 자신의 것을 몇 번 번갈아 살펴보더니 말했다.

"허~~ 예쁘게 잘 그리네!"

(책에 음성지원 기능이 없는 것이 참 안타깝다!)

그 무렵 시우는 본인의 스케치에 변화를 주려고 스스로 시도 중이라 했다. 간결하게 표현되는 본인의 스케치보다 어디에서 보았을 소묘 느낌의 스케치가 신선했을 것이고, 새로운 느낌의 그 스케치가 잘 그린 그림이라 생각했던 것 같다. 나름으로 요리조리 머리를 써서 찾아낸 방법이 동물의 머리, 몸통, 팔, 다리를 각각 구분 지어 그리던 것을 하나로 묶어 실루엣만 그리는 것이었다. 참으로 시우다운 결론이다.

나란히 그리는 아이들의 모습에서 또 하나를 배웠다. 진심을 담은 칭찬, 좋은 것을 좋다고 할 줄 아는 솔직함, 나에게는 너무 어려워서 뱉을 수 없었던 감정이었다.

디자이너로 일하던 사회 초년생 시절(LG전자 휴대폰 사업부)에 나는 시우처럼 솔직하지 못했다. 150명 정도 나름의 실력자들이 한 공간에 모여 한 우물만 팠다. 출근해서 퇴근까지, 한 달이고 일 년이고 단 하나, 휴대폰만 그렸다. 가족보다 더 긴 시간을 함께 보내는 사람들이었지만 마음을 열고 대할 수만은 없는 대상이었다. 그런 그들을 향한 칭찬이 '내가 졌어.'를 인정하는 것 같았나 보다. 그리도 야박하

던 칭찬은 퇴사를 결심한 순간부터 술술 나왔다. 어색함조차 나쁘지 않았던 서툰 칭찬을 건네며 그것을 살아남는 방법으로 여겼던 얄팍한 지난날의 내가 안쓰러웠다.

큰 웃음을 안겨주고 곧바로 자기 작업에 집중하는 시우에게 배운다. 칭찬은 함께 잘 되기 위함이라는 것을.

am12:00~pm1:00

오전 작업을 마무리하고 작업실과 가까운 정육식당에 갔다. 어제의 잘못된 선택(소고기)을 만회하고자 삼겹살을 주문했다. 식사 후에는 희랑이의 요청으로 예단포를 도는 짧은 드라이브를 했는데 너무나 아쉬웠다. 소무의도 산책길을 두 아이 모두 좋아할 게 틀림없건만 여유를 부릴 수 없는 짧은 일정이 야속했다.

그 식당이 <두 밤 여행> 책에 썼던 차려 놓고 그냥 나온 식당이라는 설명도 빼놓지 않았다.

pm2:30~pm6:00

오후에는 채색에 들어갔다. 시우는 색을 쓰는 것에 매우 자유로운 아이다. 네 개의 산봉우리가 모두 다른 초록색이다. 스스로 조색을 하는데 양을 넉넉히 만들지 않는다. 넓은 면을 칠하려면 당연히 다시 조색 해야 하고, 이런 이유로 매번 색감이 달라진다. 의도하는 것인지는 모르겠으나 덕분에 그림은 더욱 풍부해진다.

두 아이 모두 말이 많은데 집중의 궤도에 다다르면 말수가 거의 없어지는 것도 비슷했다. 두 아이의 말이 다른 점은

소통으로 이어지는 시우와 다르게 희랑이는 혼잣말, 반복
하는 말이 많다는 것이고 이 모습을 시우는 <노래>라고 표
현했다.

시우 형아, 왜 노래해?

희랑 아, 노래하는 거 아니고 그냥 말하는 거야.

시우 아니잖아~~

시우 엄마 시우야, 시우도 모르는 척 해주는 거 좋지?

 시우도 엄마가 그래 주면 좋지? 똑같은 거야.

아이와 엄마의 모습을 보면 지나온 시간이 자연스럽게
비친다. 그들 사이의 대화나 행동에서 고스란히 드러나기
때문이다. 시우 엄마는 희랑이의 소리가 신경 쓰였을 시우
에게 헤드폰을 써도 된다고 알려줬고 시우는 사양했다. 몇
번 더 노래 이슈가 계속되자 시우 엄마는 다시 설명했고 형
의 노래에 꽂혔던 시우의 반응은 사라졌다.

얼마나 많은 연습이 있었을까!

마냥 귀여운 아이, 센스있는 육아 후배로만 여겨지지 않
았던 이유를 알게 된 여러 순간이 있었다. 이미 많은 사람이

시우와 시우 엄마에게 좋은 영향을 받고 있지만, 더 큰 영향력이 의심치 않은 두 사람이다.

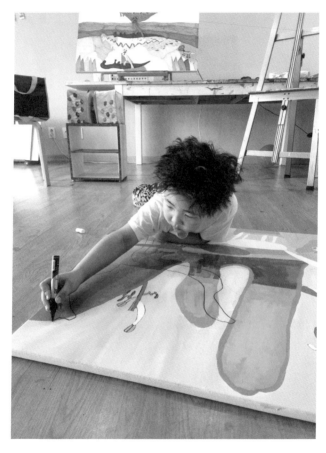

나무를 추가해서 그리고 있는 시우

산의 일부분 채색을 마치고 시우는 다시 마당으로 나갔다. 마당에 볼일이 많아서다. 닭도 챙겨야 하고 개미도 한 마리, 한 마리 가는 길을 살펴줘야 하고 날아다니는 무엇 하나에도 마음을 주어야 했으니 얼마나 바빴을까. 그런 아이에게 맘껏 시간을 주지 못해 뜻하지 않은 고문의 시간이 되었을까 미안했다. 그 와중에도 땅따먹기 페인팅은 순조롭게 진도를 내었다. 한 번 칠하면 마당으로 나가도 된다는 엄마의 말에 시우는 기지를 발휘했다. 넓디넓은 산을 손바닥 크기로 나누기 시작한 것이다. 한 칸 칠하고 마당, 다시 한 칸 칠하고 마당의 반복이었다.

시우 엄마는 그런 아이에게 그림 그릴 것을 강요하거나 재촉하지 않았다. 보통 내공이 아닌 것이다. 결과에 대한 부담과 여러 가지 불편의 상황에서도 아이의 안정을 지켜주는 시우 엄마가 정말 고마웠다. 서로의 호흡을 모르고 막연한 끌림 하나로 시작한 이 프로젝트에서 눈높이가 맞아들어갈 때마다 심장을 조이는 감사가 있었다. 나와 같은 믿음으로 육아라는 전장에서 활기차게 뒹굴고 있는 전우를 만난 기쁨. 굳이 그 마음을 입 밖으로 꺼내어 모양을 맞춰 보

지 않아도 두 엄마가 굴리는 톱니바퀴는 묵직하게 잘 맞아 들어가고 있었다.

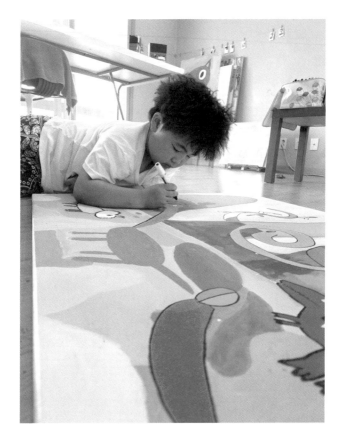

바닥에 누워 집중하는 시우

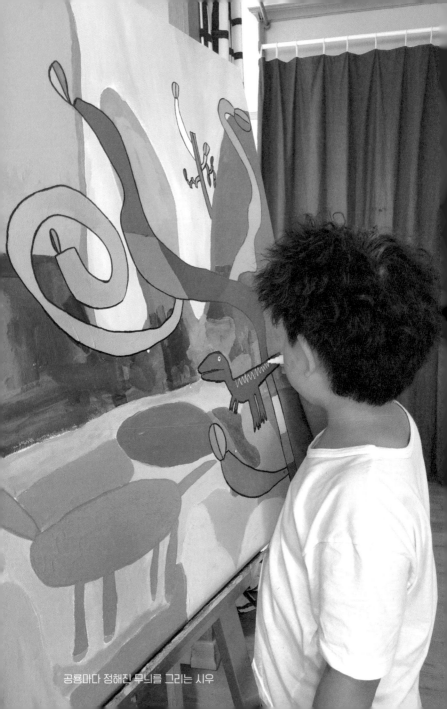

공룡마다 정해진 무늬를 그리는 시우

짧은 시간 내에 시우의 작업 스타일을 파악하는 것은 당연히 무리였고 이해에 앞서 섣불리 다가가는 것도 나의 방법은 아니었다. 그래서 나와 시우 엄마 사이에 대화가 많았다.

희랑 엄마 (이미 채색한) 이 위에 나무 크게 들어가는 거 가능할까요?

시우 엄마 네! 됩니다.

 (시우에게) 시우야, 여기 큰 나무 하나 그려보자.

희랑 엄마 이 공룡에만 무늬 들어가는 거 가능할까요?

시우 엄마 아, 시우가 공룡에 따라 정해진 무늬가 있어서요. 그릴지 모르겠어요.

희랑 엄마 (시우가 그린 다른 그림의 공룡을 보여 주며) 이런 거요.

시우 엄마 아하! 됩니다.

 (시우에게) 시우야, 여기에 이 무늬 그려 볼까?

작품을 만들어 가는 대부분의 소통이 이런 흐름이었다. 나에게도 처음이었던 이 소통 또한 오묘하고 즐거웠다. 시우 엄마가 아이뿐만 아니라 미술 분야에 대한 이해가 높아서 가능한 일이었다.

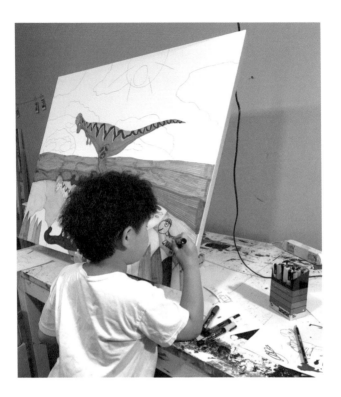

같은 이름 다른 공룡

　시우를 다시 만날 때 준비해야 하는 것 중에 삼겹살 말고 또 하나가 있는데, 바로 젯소다. 시우는 캔버스에 젯소를 바르고 스케치를 시작한다고 한다. 연필 수정이 쉽고 발색도 훨씬 선명해져서 시우 엄마가 적극 추천했다. 이론으로만

아는 젯소를 작업실에서는 쓸 일이 없었다. 캔버스를 사용하는 민서는 연필로 스케치하다 선이 많아진다 싶으면 유성매직으로 더 진한 선을 그리고, 초벌부터 두껍게 발라 덧칠까지 올리면 제 색을 만들어내는 것에는 문제가 없었다.

섬세한 시우 덕분에 늦게나마 작업실에 젯소를 들였다. 다음에는 꼭 미리 준비하는 것으로!

저녁이 되니 두 아이의 그림에 제법 색들이 입혀졌고 작업실을 나오기 전에 한 가지 제안을 했다.

희랑 엄마 시우맘, 여기(희랑이 그림)에 시우 공룡 한 마리만 그려 줘요. 공룡 종류 상관없고 크기 상관없어요. 너무 작지만 않게 부탁해요.

시우 엄마 네! 알겠습니다. 희랑이 그림 괜찮을까 몰라요.

그렇게 예정대로 일과를 마치고 6시에 집으로 돌아왔다. 집에 있자니 여간 불편한 게 아니었다. 새까맣도록 캄캄한 시골집에 두 사람을 뚝 떼어 놓고 온 기분. 어지간하면 나도 낯가림이 심해서 일이 아니면 들이대는 편이 아닌데, 때

마침 고맙게도 시우에게 필요했던 드라이기를 핑계로 맥주 몇 캔을 사 들고 다시 작업실에 갈 수 있었다. 희랑이를 집에 두고 달리듯 간 것이 밤 9시경이었다.

시우가 다녀간 후로 작업실에 생긴 또 하나, 드라이기다. 민서는 색을 발라 놓고 참 바쁘다. 캔버스와 별개로 다른 그림도 그려야 하고 만들기도 좀 하다가 출출하면 라면도 하나 끓여 먹고 크래파스 긁어서 가루 만들기도 해야 하고…. 하나하나 마치고 다시 캔버스 앞에 앉을 때쯤이면 다음 작업에 무리 없을 만큼 물감이 적당히 말라 있으니, 급하게 기계를 이용할 필요가 없었다.

(물감을 두껍게 칠하다 보면 어떤 부분에 흐르거나 뭉침이 생기는데 민서 터치의 이런 느낌을 나는 참 좋아한다. 그런데 이것을 시간을 두어 말리면 물감 특성상 퍼지면서 마르기 때문에 처음과 다르게 뭉개지는데, 이때 드라이기로 바짝 말리면 처음 느낌을 유지하는 것에 도움이 된다. 시우덕분에 들인 기계를 이렇게 잘 써먹고 있다.)

작업실에 들어섰는데 현관으로 달려 나온 시우가 두 팔을 벌려 앞을 막았다.

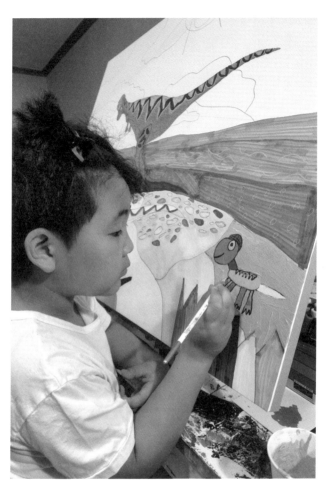

흐른 잉크를 물감으로 덮고 있는 시우

시우 안돼~~~

희랑 엄마 시우야, 나 나가 있을까?

시우 엄마 아니에요. 들어오셔야 해요. 이걸 어떻게 해결해
 야 할지….

시우의 파키케팔로사우르스

 갑자기 새어 나온 마카 잉크가 배경까지 흘러서 자국이
남은 것이다. 희랑이 그림 위라 입장을 바꾸면 나라도 진땀

이 났을 것 같다. 다행히 그 칸의 배경을 물감으로 칠하면 깔끔해질 해프닝이었다. 자국이 생긴 만큼 배를 불룩하게 늘려 볼 참이었다고 했었는데, 여러모로 그 시간에 꼭 갔었어야 했다.

번진 잉크 자국은 뒷전이고 희랑이 그림에 얹어진 시우 공룡을 보고 있자니 웃음만 나왔다. 희랑이가 그린 것과 같은 공룡이었는데 너무나 같지 않아서, 그런데도 똑같은 이름의 공룡이라는 사실이 신기해서 터진 웃음이었다.

두 아이가 같은 공룡을 그린 것이 처음은 아니다. 일전에 인스타그램에 올린 희랑이의 스피노사우르스를 보고 똑같은 책이 있어서 그려 보았다며 시우가 그린 스피노사우르스를 시우 엄마가 피드에 올린 적이 있었다. 그날의 방망이질과 똑같은 두들김이 가슴에서 일었다. 공교롭게도 희랑이의 그림에 2021.10.1 날짜가 적혀 있다. 꼭 일 년 후에 두 아이의 그림이 나란히 전시된다는 것을 그때는 아무도 알지 못했다.

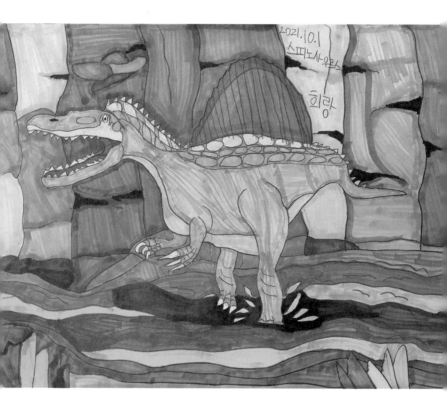

희랑이의 스피노사우르스

시우의 스피노사우르스

엄마들의 밤 수다

삐삐삐삐~

술 마신 나를 데리러 온 남편이 설마 문을 열고 들어올 리가? 시우 엄마와 동시에 눈이 동그래졌고 희랑이가 들어왔다.

"엄마! 이제 가자!"

'그렇지. 이 정도 당당함은 이희랑이지.'

그렇게 정리된 두어 시간의 수다를 오롯이 기억에 의존해 정리하려니 쉽지 않다. (작업은 촬영해 둔 영상이 있어서 되짚어 글로 바꾸는 일에 큰 도움이 되었다.)

가장 먼저 되살아 나는 기억은 시우 엄마의 이 말이다.

"시우, 시우 그림, 뭐 이런 거 말고 제가 필요했나 봐요.

이것 때문에 내가 왔구나 싶어요."

장애아 육아를 하는 우리에게 얼마나 솔직한 시간이 부족한지 모른다. 여러 가지 이유로 말이다. 주어진 일을 하느라 시간적으로도 주변의 다양한 사람(장애)을 조심하느라 심리적으로도. 어느 순간부터 솔직함은 죄가 되기도 하는 것 같다.

육아에 있어서 잔잔한 간지러움에 깨를 볶아 볼 겨를도 없이 장애라는 거대한 파도의 한복판에서도 멀쩡해야만 했던 부모의 마음에는 차마 순을 도려내지 못한 못난 심보가 자란다. 이 못난 심보는 공들여 가꾸지 않아도 무서운 속도로 자라난다. 내 아이가 못하는 것을 다른 아이가 함께 못할 때 안심하게 하고, 내 아이가 못 하는 것을 어떤 아이가 하고 있거나 심지어 너무 잘할 때는 마음 한쪽에서 무언가 차오르게 한다. 질투라는 독이다. 그리고 혼란스러운 여러 감정을 들러 끝내는 이런 결론에 데려간다.

"그 아이는 원래 되는 아이었어. 내 아이와는 달라."

장애 유형이나 장애 정도가 다른 사이에서 곪아온 염증은 더하다. 장애가 있는 아이를 키우는 부모들 사이에서 자식 자랑은 넘어선 안 될 선처럼 보인다. 언제 아이가 곤란한

상황을 만들어 나를 난처하게 할지 모르니 잘하는 것을 드러내 주는 안목보다 부족함으로 밑밥을 까는 기술이 발전하기도 한다. 이렇게 아이를 하향 평준화하는 무의식은 부모에게 잠시 잠깐의 안정을 가져다주고 그토록 원하는 사회 통합에는 거리를 두게 한다. 장애 안에서 일어나지 않는 통합을 애먼 데에서 부르짖을 수는 없는 노릇 아닌가.

내 안에서 자라는 질투와 마주하는 것, 이것이 부모라는 이름으로 사는 우리들의 숙제라고 생각한다. 본이 되는 아이와 엄마, 그들의 처음이었을 그때로 거슬러 올라가 보는 지혜, 그 과정을 행동으로 옮겨 보는 지혜, 수많은 변수의 틈에서 심심찮게 드러날 아이의 다름을 수용하고 나와 내 아이만의 이야기를 만들어 가는 지혜, 이것을 위해 우리는 함께해야 한다.

나 역시 초면일 리 없는 이 감정들의 얼굴을 향해 무엇을 잘하려는 노력보다 흔들리지 않으려 힘쓴다. 아이를 비교하지 않으려, 장애를 비교하지 않으려 노력한다. 내 아이의 드러냄을 다른 부모에게 아픔이 될까 봐 삼키는 배려보다, 한 사람을 한 사람의 장애를 바르게 이해하고 존중하는 것이 더 큰 힘이 되지 않을까 생각한다. 이런 사회적 분위기가

담지 못할 장애는 없을 것이다.

내가 만난 시우는 훌륭한 점이 많은 아이다. 시우의 8살, 9살을 SNS를 통해 단편적으로 보아 온 나는 어렵지 않게 그런 결론이 지어진다. 그래서 두 사람에게 향했을 오해와 질투도 감히 상상된다.

동시대를 살면서 같은 기류 안에 머무는 시우 엄마에게 다시 한번 부탁한다.

"쪼대로 삽시다!

훨훨 날아 시우야. 너의 날갯짓이 되는 곳까지. 그곳이 너의 자리야."

어떤 노력을 녹여 쌓아 올린 오늘인지 육아를 하는 부모라면 응당 알 것이다. 그러니 누구보다 더 뜨겁게 서로를 응원해주길 바란다.

완성작을 모아 두는 방에서 한참 그림을 둘러보는데 우연히 시우의 이번 작품과 희랑이의 9살 코끼리 그림이 하나의 앵글로 잡혔다. 이럴 때 내게 주시는 축복을 느낀다. 나의 눈에 눈부시도록 반짝이는 9살짜리 두 아이가 보이니 말

이다. 칭찬하는 법을 모르던 그때의 나였다면 이를 악물고 희랑이를 잡았을지도 모르겠다.

전면에 글씨나 숫자가 있는 걸 싫어해서
캔버스 뒤에 싸인하는 시우

작업 셋째 날

am10:00

마당에서 만난 시우 얼굴에 피곤함이 가득했다. 그도 그럴 것이 시우가 새벽 4시에 간신히 잠들었단다. 그렇다고 수탉의 모닝콜이 사정을 봐줄 리도 만무해 일어났을 시간도 빤했다.

이번 일정의 무게가 어린 시우에게 고스란히 지워지는 것이 안타까웠다. 돌아가는 표를 끊지 않아 하루 더 머물 것을 제안했지만, 시우네 집에도 녹록지 않은 사정이 있었다. 시우 아빠가 긴 입원 생활 후 어젯밤에 혼자 퇴원하셨다는 것이다. 아, 미안한 마음이 쌓이고 쌓인다.

어제 민서 엄마가 사다 준 케익을 함께 먹고 잠시 쉬었다

다시 만나기로 했다. 몇 시간이라도 시우를 재우고 작업 마무리를 하는 게 좋겠다는 판단이 섰다.

pm1:00~pm3:00

간단한 점심을 사 들고 다시 찾은 작업실에서 만난 시우는 활기가 충전된 상태였다. 낮잠을 자서가 아니라 잠을 이겨내서다. 그사이 언제나 나를 감탄의 소용돌이에 홀딱 빠트리는 시우의 나무가 완성되었다. 시우는 중심이 되는 기둥에 썼던 색에 다른 색을 조금 섞어 뻗어 자라는 가지의 색을 입힌다고 한다. 얼마나 철학적인가! 이런 설명을 직접 듣고 시우의 작업을 곁에서 바라보는 오늘이 나에겐 생일이다. 어쩜 이렇게 바닥없이 선물을 내어 주는지 모르겠다.

시우가 어젯밤에 마당에서 보았다는 반딧불이 노란 점까지 마무리하고 부리나케 작업실을 나섰다.

서울역으로 가는 동안 다행히 시우는 뒷자리에서 쪽잠을 잤고, 시우 엄마와 뜻밖의 서울 구경을 했다.

"저거 알아요! 저거! 둥글한 거!"

"맞아요. 국회의사당이요."

웃음 나는 소소한 대화가 잘 어울렸던 따뜻한 날이었다.

열차 출발 15분 전, 역 어디에 내려주었는데 다행히 잘 탔다는 메시지를 받았다. 초행길인데다 촉박한 시간도 걱정이었는데, 축지법도 가능한 건가! 못하는 게 없는 시우 엄마다.

작업실로 돌아와 시우와 시우 엄마가 울산에 도착했다는 메시지가 울릴 때까지 넋 놓고 그림 앞에 앉아 있었다. 셀 수 없는 감정이 순서를 만들며 가라앉는 중이었다. 안될 것 같았던 시간이 이렇게 지나가고 상상으로만 그칠 수 있었던 일이 결국 벌어졌다. 마음과 행동을 모아 준 시우 엄마 덕분이다.

카페 그린버드

10월 1일, 서울 어린이 대공원에서 있을 전시 전까지 한 카페에 시우의 작품을 대여해 주기로 했다. 아인스바움의 연습실과 가까이 있는 디저트와 음료를 파는 가게인데, 종종 들르는 단원들의 모습을 보며 사장님이 먼저 마음을 내어 주었다. 샌드위치와 음료를 맛보라며 연습실에 가져다 주셨고, 아인스바움 가족에게 특별한 할인 혜택도 제공해 주셨다. 아인스바움을 보며 가슴에 뜨거움을 느꼈다는 훤칠한 외모 못지않은 반듯한 심성의 사장님이셨다.

맛이 기가 막힌다. 뜨거운 마음으로 만들었을 샌드위치를 먹고 있자니 몸이 들썩거려 가만있을 수 있나! 그 당시 나의 수중에서 가장 빛나는 것이 시우의 이 그림이었다. 카

페와 어우러질 그림을 걸어드리는 것으로 보답을 하려 했던 일이 정기적으로 새로운 그림이 소개되는 갤러리가 되었다. 단원들이 연주 연습을 하는 동안 엄마들이 수다를 나누는 방앗간이 되었고, 크고 작은 행사를 위한 아인스바움의 미팅룸도 되었다.

카페이면서 카페만은 아닌 여간 특별한 공간이 아니다.

시우 그림을 덩그러니 떨구어 둔 헛헛함이 아니라 아주 건장한 삼촌에게 잠시 아이를 맡긴 믿음직스러움이었다. 시우를 번쩍 올려 목마에 태우거나 한쪽 팔로 비행기를 뱅글뱅글 돌려줄 것 같은 그런 삼촌.

10월 1일 브루잉 카 행사에 미술 전시가 그랬던 것처럼, 그린버드와 함께 하게 될 것 역시 아무도 상상하지 못했다.

선뜻 그림 대여를 허락해 준 시우 엄마가 한 숟가락, 흔쾌히 카페의 넓은 벽을 아이들을 위해 내어 준 사장님이 한 숟가락, 서로의 온도를 읽어내고 한 자리로 모으는 일에 탁월하신 이현주 단장임이 한 숟가락. 이런 마음이 더해져 세상이 따뜻해졌다. 또 한 번 통합이 번진다.

Green Bird

카페 그린버드의 토요일 오후 풍경

피콕이 72.7×53cm_acrylic on canvas_2020.10.06

시우가 가장 사랑하는 동물 중 하나인 공작새. 무심한 듯 툭툭 그린 깃털 같지만, 한 가닥씩 물감을 섞어가며 표현하였다. 실제 털갈이 중인 공작새의 깃털을 구해 작품을 꾸몄다.

어린이 코끼리 72.7×53cm_acrylic on canvas_2020.10.16

배경 없는 피사체만 그리다 본격적으로 배경을 칠하기 시작한 그림. 아기에서 어린이가 된 코끼리가 씩씩하게 산책하는 모습.

내가 꿈꾸는 세상 92×82cm_acrylic, marker on canvas_2021.03.22

낙서를 사랑하는 시우의 마음이 가장 잘 보인 작품. 시우가 사랑하는 모든 것이 들어있다.
사람도 동물도 자연 속에서 함께하는 세상.

밤, 산, 공작새 25.7×18.2cm_oil pastel_2021.07.03

손에 번지는 재료가 묻는 걸 싫어하던 아이가 오일파스텔을 이용하여 처음 그림을 그린 날.
며칠 전 저녁 산책하며 만난 석양을 아름답게 표현함.

별을 먹는 마사이 기린 116.8×91cm_acrylic on canvas_2021.09.02

그림에 이야기가 생기기 시작했다. 시우 그림의 주인공인 기린과 코끼리의 소소한 일상을 그림으로 녹여냈다. 야광 재료를 이용해 어두운 밤이 되면 더 매력있는 작품.

장미와 선인장 180×72.7cm_acrylic on canvas_2021.12.17

밤이 오는 느낌이 사랑스러워 분홍색으로 배경을 선택. 장미 향이 너무 좋아 앞을 살피지 못한 기린의 목이 선인장 가시에 콕 찔려버렸다는 내용이다. 많이 아프진 않았다며 웃고 있는 기린을 표현한 시우의 따뜻한 마음이 느껴진다.

혼----나는 코끼리 116.8×91cm_acrylic on canvas_2020.10.30

그림 속 인물들의 감정이 표현되기 시작한 시점이다. 나이프를 이용해 나무껍질을, 엄마의 화장용 퍼프를 이용해 나뭇잎을 표현하였다.

깨꼬닥한 기린 116.8×91cm_acrylic on canvas_2021.10.10

늘 티격태격하는 두 친구.(기린과 코끼리) 장난꾸러기 코끼리가 마법의 열매를 많이 먹고 방귀를 뀌자 기린이 깨꼬닥한 모습을 표현하였다.

루스터 가족 39.4×54.5cm_watercolor on paper_2022.01.20

방학을 늘 산골 오지에서 보내는 시우. 부화기에서부터 닭이 되는 과정을 지켜본 아이가 집에 돌아와 가장 먼저 그린 그림이다. 과감한 색 사용이 멋진 그림이다.

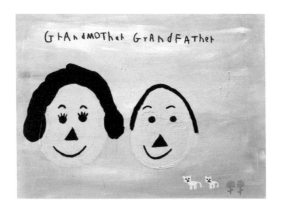

할머니 할아버지 marker, acrylic on canvas_2022.04.04

사람 그리는 걸 많이 힘들어하는 아이가 할머니, 할아버지의 모습을 그림으로 표현하였다. 풍성한 할머니의 머리숱과 상반되는 할아버지의 모습을 아주 사실적으로 그려낸 작품이다. ㅎㅎㅎ

코끼리 똥, 산 80×65cm_acrylic on canvas_2022.05.16

검정색 물감이 말라버려 거친 느낌으로 마감된 그림. 코끼리 응가 주변으로 귀엽게 생긴 초파리를 그려 넣는 꼬맹이다. 응가 산엔 독버섯이 자랐지만 지독한 냄새에 민들레는 시들어버렸다.

로봇 범고래 80×65cm_acrylic on canvas_2022.05.30

마인크레프트에 푹 빠진 아이가 과거 자신이 그린 범고래 그림을 다시 재해석하여 그린 그림이다. 여백을 스스로 즐기기 시작한 시점이다.

카멜레온 버마왕뱀 9.4×54.5cm_watercolor, acrylic on canvas_2022.06.01

밑그림을 마친 아이를 보며 당연히 무늬 안쪽을 칠할 줄 알았다. 하지만 시우는 무늬를 두고 그 바깥쪽을 여러 색으로 채워나갔다. 다양한 시선이 왜 중요한지, 왜 소중한지, 그림을 통해 배운다.

피포(pygmy hippopotamus)
72.7×60.6cm_marker, oil pastel, acrylic on canvas _2022.08.26

방학 동안 붓을 내려놓고 많은 것을 보고 듣고 느끼고 집으로 돌아왔다. 하마에게 수박을 먹여 줬던 순간을 너무나 시우스럽게 표현하였다. 보는 사람도 행복해지는 그림이다.

FLAMINGO 72.7×60.6cm_marker, oil pastel, acrylic on canvas_2022.08.26

여섯 마리의 홍학이 숨어있는 재미난 그림이다. 분홍색 홍학을 그리는데 분홍색 배경을 칠하면
왜 안 되냐는 듯 그려냈다.

남자 여자 45.5×45.5cm_marker, oil pastel, acrylic on canvas_2022.09.20

시우의 시선으로 그려낸 남자, 여자. 그림을 통해 아이가 자라고 있음을 느낀다.

Part 2
은비 이야기

"은비야, 아무 일 아니야. 괜찮아. 아무 일도 아니야."

김은비

14세 | 자폐성 발달장애 예술가

행동, 눈빛, 간단한 소리 등으로 소통하는 작가다.
애초에 말로 쌓아 올린 작품이 아니기에, 말로 설명이 불가
하다. 작가의 작업을 따라가다 보면 꼬리잡기를 하듯 작가
가 남긴 고유한 언어의 자취가 보인다. 단단함과 촉촉함으로
빛나는 작가의 언어는 무엇을 설명하기에 충분하다.
말 이상의 감정을 담은 것이 김은비 작가의 언어다.

2022.07.25.월요일

작업 첫째 날

am10:00~pm12:00

작업실 문을 활짝 열어 놓고 버선발로 뛰어나가 맞았어야 했는데, 은비네가 먼저 도착했다. 전날 부산 일정을 마치고도 서울~영종 간 아침 운전에 여유까지 묻어 있는 은비 엄마였다.

은비네는 필라델피아에 살고 있는데 한국 방문은 5년 만이라고 한다. 인스타그램으로 처음 인연을 맺고 줌으로 일상 모임을 하면서 가까워진 사이다.

*일상 모임은 중등~성인기 사이의 발달장애 자녀를 둔 부모들의 자조 모임이다. 부모가 아이와 함께 할 프로젝트

를 직접 만들고 실천하는 과정을 공유하며 일곱 가정이 3월부터 소통을 이어오고 있다.

이 중 은비네를 포함한 두 가정은 미국의 다른 주에 거주하는데 시차를 계산하고 일정을 조금씩 양보하며 황금 같은 시간대를 찾아냈다. 여러모로 한국보다 앞선 미국의 특수교육과 복지제도를 접할 때면 막연한 미래에 흐릿한 실루엣이 비치는 것 같아서 좋았고, 결핍의 결과가 만든 대한민국 장애아 부모들의 빛나는 다중역할 등, 배울 것이 천지인 모임이다.

함께 할 때 젖은 솜을 둘러맨 듯 나를 짓누르던 육아의 무게들이 이상하리만치 덜어진다. 많은 곳에서 다양한 장애 이야기가 오가고 마땅히 가야 할 곳으로 흐르길 바란다. 더 멀리, 더 널리.

이번 은비와의 만남에 전시라는 명분이 생겨 더한 필연이 되었다. 사진과 영상의 정보로 조금, 은비 엄마의 설명으로 조금, 상상으로 보태었던 조금이 더해져 만들어 냈던 은비가 몇 개였을까? 그렇게 셀 수 없이 그리고 지웠던 은비가 드디어 작업실에 왔다.

어른들이 차를 마시며 인사를 나누는 사이 아이들도 새로운 환경에 적응하도록 자유로운 시간을 보냈는데 은비는 좋아하는 캐릭터를 색칠하며 시간을 보냈다. 꽤 정교했고 집중도 길었다. 이 또한 엄청난 연습이 만든 결과일 것이다.

작업실에 들어섰을 때부터 은비는 제법 무게가 나가 보이는 가방을 메고 있었는데 그 안에는 갖가지 미술 재료가 들어 있었다. 장애가 있는 아이의 외출에는 다양한 준비물이 필요하다. 장소와 상황에 따라 아이가 따로 집중할 수 있는 무언가가 필요하기 때문이고, 엄마가 누군가와 인사를 나누고 대화하는 한 시간 정도의 간격이 은비에게 그 도구가 필요한 때이다.

새롭게 알게 되었던 다른 이유도 있었다. 아이를 적당히 눌러주는 무게가 필요하다고 했다. 동작이 빨라 어디로 튈지 모르는 아이의 속도를 늦추기 위해서, 심리 안정을 위한 적당한 압박을 위해서 그 가방은 톡톡히 역할을 하고 있었다.

은비 엄마가 미리 준비한 이미지들을 함께 살펴본 후, 은비가 선택한 이미지로 작업에 들어갔다. 우리가 함께할 작

업은 세 가지다. 개인 작품 2개와 민서와의 콜라보까지가 목표였다.

캔버스에 스케치가 시작되고 얼마간 은비와 은비 엄마를 관찰하는 시간이 필요했다. 은비는 말이 없는 아이다. 가끔 인상적인 것을 단어로 소리 내기도 하지만 일반적으로 언어의 기능이라 여겨지는 의사전달이나 대화로 이어지지는 않는다. 그러나 말이 없다고 소통이 없는 것은 아니다. 은비는 은비만의 언어로 소통을 하고 있었다.

미리 설명을 들었지만, 눈으로 보는 신비로움은 또 달랐다. 몇 번의 포인팅과 몇 가지의 단어, 다양한 의태어들로 스케치는 순식간에 끝났다.

예를 들어 "은비야, 여기 나무를 좀 더 풍성하게 그려보자."라고 하고 싶으면 은비가 그려 놓은 스케치 라인을 한번 짚어 주고 적당한 면적만큼 더해 손으로 그리며 "은비야, 슥슥~ 슥슥~"하면 기가 막히게 수정한다. 채색에도 "톡톡~" "쥭~" "콩콩~"등이면 굳이 더 설명이 필요 없었다.

미국에서 4명의 미술 선생님과 합을 맞춰온 은비와 은비 엄마에게는 무수한 그들만의 암호들이 축적되었을 것이다. 그래서인지 그간의 연습을 온전히 몸으로 흡수하고 있는

은비에게서 단단함이 느껴졌다. 실제로 은비의 눈은 유난히 반짝거렸다. 무언가 의도를 갖고 말을 하는 사람처럼 반짝거려서 더 오랫동안 들여다보게 한다. 나에게 말을 거는 사람에게서 시선을 돌릴 수는 없으니까.

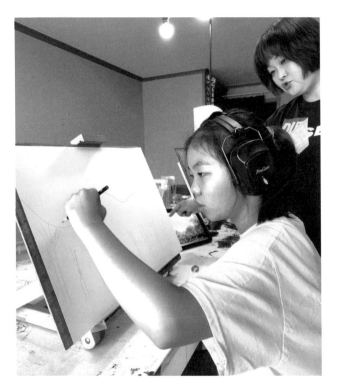

숙~! 엄마와 함께하는 스케치

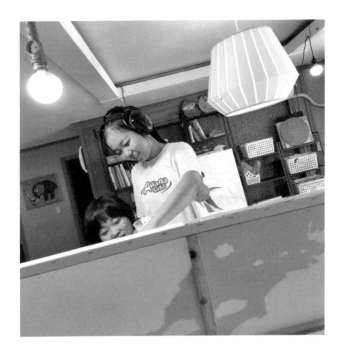

엄마와 함께 그리는 은비

보통 스케치라 하면 연필로 종이를 꾹 눌러, 연필이 지나
간 자리에 흑연이 선명히 남은 것을 떠올릴 것이다. 하지만
은비의 스케치는 조금 다르다. 흑연이 종이에 살짝 스쳤다
는 표현이 맞을 것 같다. 너무 여리게 스쳐서 종이 결이 처
음과 똑같이 살아 있을 것 같은 느낌이었다.

그토록 여린 스케치 선과 꼭 닮은 은비의 목소리가 반짝이는 눈동자를 하고 나를 불렀다. 사흘 동안 서너 번 정도.

"Mrs. Yun."

"Yes, Eunbee. I'm your Mrs. Yun."

이즘에 작업실을 찾아온 다른 손님이 있었다. 언론고시를 준비하는 네 명의 젊은 기자들인데 두어 달 전에 통합과 관련한 인터뷰를 한 것이 인연이 되어 아인스바움에서도 매주, 한 달 넘는 기간 동안 함께하며 얼굴을 보아왔다. 취재 막바지에 작업실 풍경을 보고 싶다기에 마침 예정됐던 은비의 작업 날에 초대하게 된 것이다.

작업실을 찾은 손님들 덕분에 가장 신이 난건 희랑이였다. 단출하던 작업실이 사람으로 북적인 것도, 좋아하는 아인스바움에서 보던 낯익은 누나들의 방문도 들뜨기에 충분했다.

"아인스바움이랑 비슷하네! 아인스바움 같네!"

희랑이의 표현에서 사람을 소중히 여기는 마음이 고스란히 전해졌다. 참 건강한 자폐인이다.

pm12:00~pm1:30

첫 번째 캔버스, Cherry blossoms의 초벌을 얹은 은비와 오전 내 그림보다 사람 구경에 집중했던 희랑이, 그리고 어른 여섯 명이 차를 나누어 타고 점심을 먹으러 나왔다. 시우와 함께 갔던 정육식당이었다.

한국에 와서 먹은 음식 중에 실망스러운 몇 번의 실패가 있었다는 은비 엄마에게도, 긴말이 무색할 정도로 달걀찜 뚝배기를 세 번 갈아치운 은비의 확실한 대답으로도 이 집은 맛집이다.

식사하며 기자들에게 장애와 통합 이야기에 기꺼이 마음을 기울여준 것에 대한 감사의 말을 전하고 10년 후에 꼭 다시 만나자는 약속을 했다. 나보다 은비, 희랑이와 가까운 젊은 세대들이다. 그들이 써 내려갈 각자의 10년이 진심으로 기대된다.

아이들의 쉬는 시간

pm1:30~pm5:30

점심을 먹고 돌아오니 민서가 도착해 있었다. 여름방학 중인 민서는 오후에 합류하기로 했었다. 오전은 은비의 개인 작품에 좀 더 집중하기 위해서였다. 좋다는 표현이 무척이나 드문 민서다. 그런 민서가 은비 언니를 많이 기다렸단다. 짧은 인사와 나이, 띠, 사는 곳을 확인하고 곧바로 본인의 볼일에 집중했는데 민서로서는 엄청난 환대였다.

오후부터는 내가 은비와 작업을 이어갔다. 은비의 컨디션이 굉장히 좋아 보였고 나에 대한 거부가 없었다. 은비가 좋아하는 주제와 찍는 기법을 첫 작업으로 선택한 영향도 있었다. 여러 가지 톤의 벚꽃을 찍고 또 찍으며 어렵지 않게 은비와 가까워졌다.

내가 색을 확인하려 물감이 묻은 붓을 캔버스에 가까이 가져가니, 엄마 곁에 있던 은비가 단번에 달려왔다. 자신의 캔버스에 점이라도 찍을까 염려스러운 것이었다. 작업 중간마다 포인팅 하는 나의 손을 톡톡 쳐내며 캔버스의 주인이 누구인지 상기시키기도 했다. 그림을 그리다 문득 점프하거나 턴을 했는데 민서와는 또 다른 느낌이다. 민서의 점프가 절도 있는 태권도라면 은비는 발레 쪽이다.

스케치 선을 넘어가지 않으려 조심하는 은비

　그림으로 은비를 상상했을 때는 은비와 민서가 비슷한 성향이라 생각했었다. 그러나 속도가 빠르다는 공통점 외에 다른 점이 훨씬 많았다. 은비는 표현 방법이 여리고 섬세하지만, 누구보다 단단한 구조가 탑재된 아이다. 예를 들면

꼼꼼하게 챙기는 캔버스 측면

투명하고 얇은 낚싯줄로 3m 조형물의 외관을 바닥부터 쌓아 올리는 느낌이다. 재료가 주는 부드러움, 구조의 탄탄함, 무한한 연습이 만든 손기술이 모두 느껴진다.

민서라면 페인트를 통째 들어 꼭대기에 쏟아붓고 머리통만 한 붓을 쓰지 않았을까! 한발 다가서서 바라본 두 아이의 다름이 너무나 아름다웠다.

아이들이 그림을 그리는 동안 한쪽에서는 은비 엄마와 민서 엄마의 인터뷰가 한창이었다. 배울 것이 많은 두 엄마의 이야기가 많은 사람에게 닿길 간절히 바란다. 내가 전할 수 없는, 반드시 그들이 통로가 되어야 하는 이야기들이 세상에 나오길 기도한다.

이번 전시에 참여한 네 명의 아이들은 같은 자폐성 장애를 가지고 있다. 그러나 자폐의 면면이 너무나 다양해서 네 아이를 하나의 설명으로 풀어내는 것은 불가능하다. 아이들을 더 깊게 알았다면 가능했을 설명을 이 책에는 담을 수 없었다. 아쉽게도 담지 못한 그 이야기들을 더 의미 있는 자리에서 세 엄마들이 직접 나눠주길 부탁한다. 우리에겐 낯설었던 아이의 장애가 후배 부모들에게는 조금 더 부드러운, 그

래서 덜 아픈 세상이길 바란다. 선배 부모들이 남겨 놓은 내 아이와 비슷한 이야기를 만나 안정과 위로를 얻길 바란다.

지난주까지 늘 작업실에 오던 아이처럼 어색함 없이 새로운 공간에 스며든 은비 덕분에 예정보다 작업이 빨리 끝났다. 40호 캔버스를 하루에 마친 건 이 작업실에서 은비가 처음이다.

은비네도 기자들도 우리 집과 가까운 곳에 숙소를 잡았다. 숙소와 가까운 커피숍에서 내일 아침 모닝커피로 시작하자는 약속을 남기고 헤어졌다. 아이들과 함께 보내는 하루는 언제나 짧다.

작업 둘째 날

am10:30~pm1:30

바다가 보이는 베이커리 카페에서 단란한 시간을 보내고 다 같이 작업실로 출근했다. 오전에는 은비의 두 번째 개인 작품이 들어갈 예정이었다. 이번 작품은 전시 장소(서울 어린이 대공원)와 관련된 주제였고 은비는 엄마가 제안한 몇 장의 이미지 중 어미와 새끼로 보이는 포근한 기린 두 마리를 골랐다.

캔버스 작업에 앞서 4절 종이에 스케치 연습을 권했다. 은비가 자주 그리던 주제가 아니었고 풍경과는 다르게 형태 수정이 필요할 수 있어서였다. 은비는 나의 의도를 곧잘 이해했고 수정이 필요한 부분은 다른 종이에 그려서 비교

하며 설명했다. 이 과정에서 은비의 눈이 또 한 번 반짝거렸다. 은비는 나의 스케치에서 몇 개의 선을 골라 자기 스케치에 보태었는데 기린 얼굴의 골격을 설명하는 중요한 선들이었다. 그런 선들을 분별하고 자기 그림에 옮기는 것은 은비의 훌륭한 능력이다.

캔버스 위에 은비의 선들이 하나씩 자리를 잡았다. 왼손 끝에서 나오는 여리고 간결한 선들이다. 형태가 정교해질수록 은비의 점프도 횟수가 늘었다. 웃음을 잔뜩 머금고 뱅그르르 돌기도 했다. 그림이 만족스럽다는 은비의 표현이었다.

"Mrs. Yun! Giraffe!"

은비가 추는 왈츠는 캔버스의 선과 비슷하다. 그래서 나에겐 그 선 위에서 팔꿈치를 어깨만큼 들고 총총거리며 춤추는 은비가 보인다.

기자들은 오전 동안 막바지 촬영과 인터뷰를 보충하고 일찌감치 작업실을 나갔다. 아이들이 작업에 집중할 수 있도록 차분한 환경을 위한 배려가 엿보였다. 짧은 시간에 완성도가 올라오는 세 아이의 그림을 본 기자들의 가장 큰 반응은 모두 다르게 그린다는 점이었다.

자신의 스케치를 바라보는 은비

"아이들 셋이 다 달라요! 정말 각자 색이 뚜렷해요!"

"맞아요. 그래서 참 좋아요. 제가 가장 신경 쓰는 부분이기도 해요."

아이들과 그림을 그릴 때 고민 하는 많은 것 중 하나다. 작업 과정에서 적절한 나의 선을 지키는 것, 작업 결과에서 최대한 내가 드러나지 않는 것, 그 방법으로 아이와 내가 자부심을 가질 만한 작품을 그려 내는 것. 그 고민의 시간을 이렇게 읽어 주는 사람을 만나면 정말 행복하다.

pm2:30~pm5:00

곧 작업실에 도착할 민서 엄마에게 점심으로 간단하게 먹을 김밥과 돈가스를 사다 달라고 부탁했다. 이동하며 환기하는 시간보다 오전의 집중을 이어가는 편이 좋을 것 같았다.

오후에는 민서와 은비의 콜라보가 예정되어 있었다. 전체 일정 중 가장 신경 쓴 작업이었다. 이 공간에 있는 누구 하나 방향을 아는 사람이 없었고, 여차하면 작품을 걸지 않을 수도 있다는 각오를 하고 덤빈 작업이었다. 물감 놀이로 끝낸다 해도 괜찮았다.

미국에 있는 은비 엄마와 이 시간을 위한 이야기를 주고받았을 때도, 첫날부터 은비의 컨디션을 확인하고 조금씩 다가가는 와중에도 오늘의 결과를 전혀 예측할 수 없었다.

"우리 작업이 아니다. 아이들이 무엇이든 만들어 낼 거다. 지켜보자."

두 엄마의 마음에 있었을 염려는 굳이 꺼내 보이지 않았다. 아이들과 상관없는 어른들의 불안을 달래기 위한 불필요한 계획도 세우지 않았다. 긴장을 넉넉히 다스려 주는 서로를 향한 믿음이 있었기 때문이다.

은비 계정의 인스타그램 사진들을 찬찬히 들여다보고, 지나온 민서의 그림을 되새기며 두 아이의 접점을 추적해 갔다. 공통의 관심사가 될만한 것을 찾기 위해 수많은 시뮬레이션으로 과정을 상상했었다. 은비의 캔버스에 담겨 있던 속도감 있는 붓 자국과 민서의 채색 패턴을 고려해 비구상으로 가닥을 잡았다. 형태가 없는 두 세계를 이어줄 주제는 <Rainbow>였다.

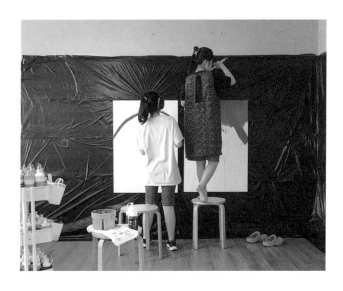

새로운 작업을 시작하는 아이들

나란히 벽에 걸어 놓은 두 개의 캔버스 앞에 아이들이 섰다. 주제를 전해 들은 민서는 빨간색 물감통과 작업실에서 가장 넓은 붓을 들었고 은비 손에는 연필이 들려 있었다. 과감한 작업을 원했던 나는 아이들에게 물감을 덜어 쓰지 말고 캔버스에 직접 짜도 된다고 설명했고, 민서가 먼저 행동에 옮겼다. 은비는 첫 번째 작업 때와 비슷한 모습으로 주저함 없이 스케치를 시작했다.

　그리고 일곱 개의 연필 선에 맞추어 가지런히 색을 바르기 시작했다.

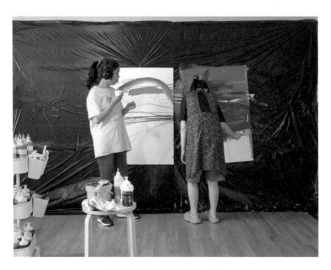

뜻밖의 상황에 멈칫하는 은비

그런 은비에게 내가 도전장을 내밀었다. 자신의 캔버스에 점 하나도 다른 이의 손을 빌리지 않는 은비를 알면서도 감히 은비의 캔버스에 물감을 튀긴 것이다.

은비도 이전에 비슷한 작업을 했었다고 했다. 그러나 그 작업의 이름은 "Blending"이었다. 처음부터 "Blending"이었으면 순탄했을 작업이 은비에게 전혀 다른 패턴으로 내재되어 있는 "Rainbow"로 출발했기 때문에 은비로서는 나의 예상치 못한 개입을 받아들이는 것이 어려웠을 것이다.

순간 은비의 세상이 멈추었다.

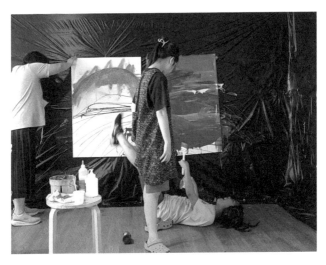

변화가 힘든 순간

다시 움직임을 시작한 은비에게서 차오르는 화가 느껴졌다. 은비는 곧장 지우개를 찾았고, 이 어긋난 작업의 처음인 스케치를 제거하려 했다. 그것부터 바로 잡길 원하는 듯 보였다. 그러나 지우개질을 열심히 하면 할수록 물감과 범벅이 되어 캔버스는 은비의 바라는 바와 점점 더 다른 모양이 되어갔다.

은비가 바닥에 누웠다. 등부터 발끝까지 바닥을 내리치는 웨이브로 감정을 설명했다. 그리고 다시 일어나 열심히 지웠다. 몇 번의 반복을 지켜보다 내가 새 캔버스를 권했고 은비는 거절했다. 할 만큼 해야 끝이 날 것 같았다.

"우리, 기다리자. 기다립시다."

나의 제안을 은비 엄마는 잘 받아주었다.

"이것이 은비다! 사람들이 엄마 의심할 뻔했잖아!"

타들어 갔을 마음보다 도리어 환한 미소를 섞어 말했던 은비 엄마에게 고마움을 넘은 감탄이 있었다. 도대체 어떤 과정이 이런 깊이의 의연함을 만들었을까! 놀라지 않을 수 없었다. 이 상황이 조곤조곤한 설명으로 시작된 일이 아니었고, 먼저 양해를 구한 것도 아니었다. 서로에 대한 신뢰 하

나뿐인 가파른 오르막에서 은비 엄마가 꼭 잡아준 이 단단함 덕분에 우리는 멈추거나 돌아 내려오지 않을 수 있었다.

나는 나의 길을 가련다! 뚝심의 아이콘 민서는 이 와중에도 차례차례 색을 뿌리며 거칠게 출렁이는 무지개를 만들었고 보라색까지 마친 후 경쾌한 점프를 했다.
"무지개, 완성!"

건조를 기다리며 다른 작업으로 바쁜 민서와 여전히 지우개 작업이 달갑잖은 은비 사이로 은비 엄마가 수를 두었다.
"Eunbee, bye. mommy, pipi. break."
은비에게 차분한 목소리로 설명하고 작업실을 나간 것이다. 몇 번을 돌이켜 다시 생각해도 이 믿음이 얼마나 고마운지 모른다. 너무 감사했다.

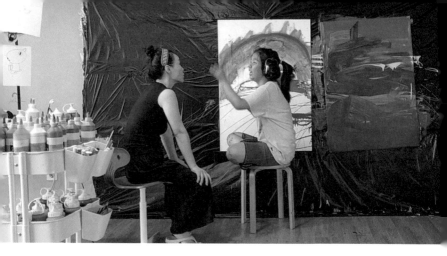

은비가 다가와 앉았다

은비 엄마가 작업실 밖으로 나가고 내가 은비 곁에 앉았다.

"Eunbee, I'm here."

종종 같은 말로 내가 도움을 줄 수 있는 사람임을 상기시킬 뿐, 말을 아꼈다. 그렇게 은비가 스스로 차분해지기를 기다렸다. ("I'm here."이라 쓰고, "드루 와~ 드루 와~"로 읽자.)

수건에 물을 적셔와 캔버스를 연신 문지르던 은비가 한순간 내 옆으로 두었던 의자에 털썩 앉았다. 불이 꺼진 냄비 안에서 마지막 기운을 짜내며 터지는 거품이 보였다. 방향을 돌려 빠르게 식어가는 중이라 우리는 서로를 마주 보고 웃을 수 있었다.

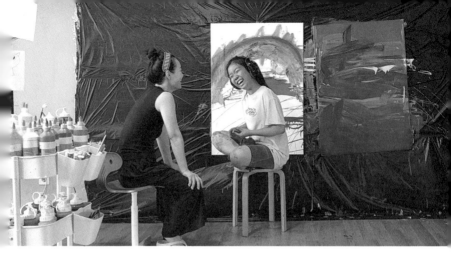

소리 없이 주고받았던 대화

"은비야, 괜찮아. 걱정하지 마. 괜찮아." "괜, 찮, 아."

옅은 신음을 섞어 따라 말하는 은비가 보인 웃음은 기가 찬다는 느낌이었다.

"미세스 윤, 어떻게 이런 일이 있을 수 있죠? 어떻게 내 그림에 이런 일이…"

"은비야, 아무 일 아니야. 괜찮아. 아무 일도 아니야."

우리에게만 들리는 대화가 오가고 은비와 한바탕 웃어젖혔다. 예상치 못한 변수에도 본인이 괜찮음을 깨달은 자와 어렴풋이 가졌던 믿음이 이루어지는 기적을 확인한 자의 만감으로 버무려진 웃음이었다.

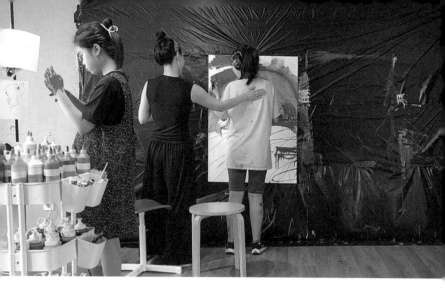

변화의 시작

 은비는 어느 순간 일어나 미리 봐둔 것처럼 빨간색 물감을 들고 왔다. 그리고 벌써부터 마음에 새겼을 순서대로 캔버스에 짜기 시작했다. 순식간에 일곱 가지 색이 골고루 진도를 내었다. 그런 은비 곁에는 물감을 손에 발라 비비며 맨손을 빨간 장갑으로 둔갑시키는 재주의 민서가 서 있었다.

 은비가 첫 번째 바닥에 누운 시간부터 빨간색 물감을 스스로 짜기까지 20여 분이 걸렸다. 엄마가 나가고는 7분이다. 어제부터 보아 온 은비와 이 20분을 함께 보내면서 나에게는 한결같은 믿음이 있었다. '넘겠구나. 괜찮겠구나.'

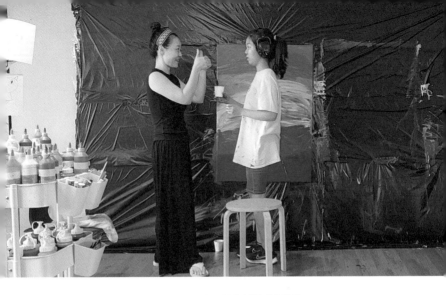

그거 봐. 아무 일도 일어나지 않아.

은비가 보이는 짜증의 강도가 조절 능력을 잃을 만큼 커보이지 않았고, 무엇보다 양육자가 안정적이었다.

보통은 아이의 감정이 뒤집히는 지금과 같은 상황에서 대부분 엄마의 목소리가 바뀐다. 그리고 아이를 대하는 행동이 거칠어지는 것도 시간문제다. 누구보다 엄마를 섬세하게 읽고 있는 아이들이 이 과정에서 자신의 화를 증폭시키는 것 또한 실과 바늘처럼 연쇄적이다.

서로를 할퀴는 이 고리로 말려들지 않은 것이 너무나 감사했다.

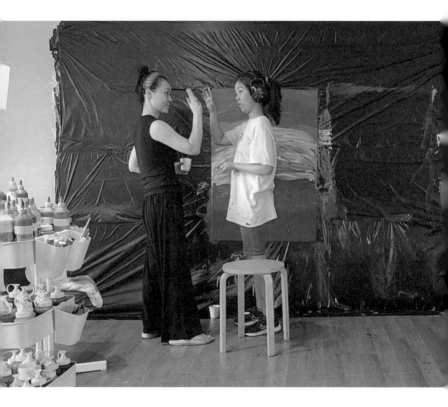

순식간에 마무리된 초벌 작업

곁에 있던 두 아이의 역할이 은비에게 엄청난 응원이 되었을 것이다. 민서는 처음부터 흔들림 없이 본인의 작업에 집중하며 은비에게 좋은 모델이 되어주었고, 천지가 뒤집힐 것 같은 불안 중에도 은비는 민서의 무지개에 신경을 쓰고 있었다. 시작해서 삽시간에 마친 은비의 무지개가 민서의 무지개와 다른 듯 닮은 것이 그걸 말해 주고 있다.

당시에 내가 읽지 못한 둘 사이의 대화도 영상을 다시 보니 보였다. 누워 있는 언니를 민서가 잠시 내려다보았는데 눈이 마주쳤을 때 분명히 전달했을 것이다.

'언니, 그냥 해~ 그래야 끝나.'

은비 언니에게서 스쳤을 지난날 자신의 모습을 보았을지도 모르겠다.

웃음을 되찾은 은비

주변의 누군가가 우는 상황을 무척 힘들어하는 희랑이도 함께 마음을 모으며 견뎌주었다. 어느새 그림을 멈추고 한쪽 의자에 앉아 상황을 주시하고 있었는데 덩달아 울지도, 밖으로 피하지도 않고 자리를 지킬 수 있었던 것은 은비와 같은 이유였을 것이다.

안전하다는 믿음이다. 세 어른 중 누구 하나 목소리가 변하거나, 말이나 행동으로 자극을 가중하거나, 혼을 내는 사람이 없었다. 전과 다름없는 어른들의 태도는 전과 다름없는 상황이라는 설명이다. 누구보다 예민한 감각으로 이것을 파악하고 있었을 아이들이다.

나는 이 안정감이 은비를 움직이고, 민서와 희랑이가 끝까지 자신들의 자리를 지키도록 도왔다고 생각한다.

제대로 속도가 붙은 은비의 작업이 마무리되어 갈 무렵 땀으로 전 은비 엄마가 들어왔다. 만화에서 볼 법한 무릎까지 내려온 다크써클을 한 채.

"아니, 언니! 이게 웬일이에요? 차에 계셨던 거 아니에요?"

"문에다 귀 대고 있었지요. 도저히 쓰러질 것 같아서 더는 안되겠더라고요."

그런 와중에도 웃는 은비 엄마의 얼굴을 보며 가슴에 뜨거운 것이 쏟아져 내렸다. 한여름 땡볕에 전신을 내어놓고도 문 앞을 떠나지 못하는 엄마의 마음을 너무나 알 것 같아서, 차에서 시원한 에어컨의 호사를 누릴 줄 모르는 행복한 바보들만의 무모함을 알 것 같아서, 속이 쓰리도록 따가웠다.

그날 이후 나에게는 전에 없던 습관이 생겼다. 작업실을 오갈 때 현관문에 손바닥을 데어 본다. 가을이 된 지금도 낮에는 깜짝 놀랄 정도의 뜨거운 쇳덩이다. 푹푹 찌는 7월의 어느 뜨거웠던 날, 이 문을 붙잡고 기도했을 한 엄마를 문에 손을 데어 보는 순간마다 만난다.

내가 왜 그랬을까? 곱씹어 생각해 보았다.

은비가 원하던 대로, 해오던 대로, 그 무지개를 그렸어도 문제가 아니었다. 어떻게든 은비의 방식으로 그림은 마무리가 되었을 것이다. 평소 아이들의 방식을 존중하려 부단히 애쓰는 나다. 그런데도 이런 계획에 없던 행동은 분명 이유가 있었을 터였다.

오래 생각하고 찾은 답은, 하고 싶은 말이 있었다는 것이었다. 나의 깊은 곳에서 은비와 은비 엄마에게 하고 싶고, 보여주고 싶은 말이 있었던 것 같다.

아이가 만들고 부모가 존중해 주며 굳어지는 수많은 패턴이 있다. 이 패턴에는 여러 얼굴이 있는데 아이의 안정을 위해 반드시 지켜야 할 것이 있는가 하면, 아이의 필요로 부모의 불편을 희생케 하는 것도 있다. 서로에게 빠져들어 한 몸처럼 생활하는 두 사람은 적절한 선을 분별할 만한 여유를 놓치기 일쑤고, 그 혼란은 일상에서 반드시 발목을 잡는다.

"괜찮다. 괜찮다."

은비와 은비 엄마가 안정이라 여겼던 많은 패턴에서 조

금 벗어나도 괜찮다는 것을, 두 사람이 그 괜찮음을 받아들일 충분한 준비가 되어 있다는 것을, 말하고 싶었나 보다.

일전에 민서, 희랑이와 함께 간 미술 전시장 입구에서 예상치 못한 변수와 부딪혔다. 나의 착오로 날짜를 잘못 알고 간 것인데 닫힌 문 앞에서 여지없이 등에 땀이 흘렀다. 며칠 노래를 부르며 손꼽아 기다렸던 외출이라 돌아올 아이들의 반응에 지레 긴장되었다. 아이들에게 포스터를 보여주고 나의 실수를 설명하고 다시 오자고 약속했다. 상황을 이해하고 자연스럽게 돌아서는 아이들을 보면서 나의 긴장이 멋쩍기까지 했었다. 반드시 계획되었던 오늘이 아니어도 제날짜에 다시 오자는 약속을 지킬 것이란 믿음이 아이들에게 있었던 것이었다.

이동할 때 민서는 반드시 조수석에 타길 원한다. 희랑이는 뒷자리를 선호한다. 이렇게 부딪힐 일이 없는데도 작업실에서부터 뛰어나간다. 자기 자리를 침범할까 불안해서다. 먼저 차에 올라 차 문을 잠가버린 희랑이가 민서는 분하다. 그래서 차 문을 발로 냅다 찬다.

"민서야, 잘 생각해 봐. 발로 차면 문이 열려? 오빠한테

문을 열어달라고 해야 열리지."

원만한 해결 방법을 알게 된 민서는 발로 차는 방법을 다시 쓰지 않는다.

다소곳하게 두 손을 모으고 서서 말한다.

"오빠~ 문 열어 줘."

불안을 누르고 나의 말을 행동으로 옮기는 마음의 근육이 자란 것이다.

예상치 못한 상황도 괜찮다는 것을, 새로운 상황이 위험하지 않다는 것을 알지 못했던 예전이라면 닫힌 전시장 문을 당장 열어 놓으라고 소리 질렀을 것이다. 차 문이 찌그러지도록 걷어찼을 것이다. 예전의 무지개를 내놓으라고 끝까지 울부짖었을 것이다.

편안한 일상을 위해 아이들의 수용을 열고 확장하는 연습이 필요하다.

그렇다면 아이들은 언제 마음을 열 수 있을까? 불안하지 않을 때다.

그렇다면 아이들은 언제 불안하지 않을까? 기준이 분명하고 상대가 믿음직스러울 때다.

부모가 아이에게 정확한 기준을 알려주고 갈팡질팡 흔들리지 않으면, 더불어 아이와 한 약속을 반드시 지키면, 아이의 마음에서 단단해진 믿음은 스스로 문을 여는 열쇠가 된다.

그러나 아이가 언제 문을 열는지는 알 수 없다. 아이의 시점이 아닌 나의 시점을 결정할 수 있을 뿐이다. 아이를 향한 믿음을 지속할지 멈출지 나는 선택할 수 있다. 부디 그 멈춤의 시점이 아이가 문을 열고 나오는 순간보다 빠르지 않길 기도한다.

이 기적을 경험한 부모와 아이는 엄청난 성장을 몸에 장착하고 더 높은 다음 고개를 마주하게 된다. 장애아 부모는 끝없는 고개를 만나고 끝없는 기적을 경험한다.

아이와 부모가 서로를 편안하게 할 수 있는 <괜찮음>의 고개를 함께 넘고 싶었나 보다. 오늘의 진통이 마음의 근육이 되어 은비와 은비 엄마에게 한결 편안한 일상을 가져다주길 진심으로 바란다.

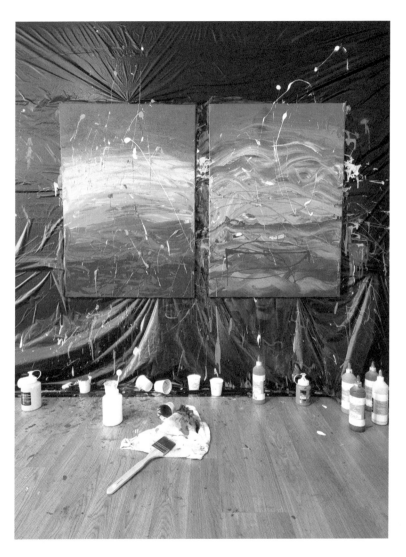

뜨거웠던 현장

함께 걸었던 영종진

pm5:30~pm9:00

작업을 정리하고 한숨 돌리고 있으니 반가운 손님이 찾아왔다. 아인스바움 이현주 대표님과 함께 오케스트라를 이끌고 계신 유정숙 선생님이 먼 길을 달려오셨다. 오늘이면 전시될 모든 작품의 윤곽이 나올 것이라 작품도 보여드리고 함께 저녁 식사를 하기 위해 귀한 시간을 모았다. 식사 후에는 시원한 음료 하나씩을 손에 든 채 영종진을 한 바퀴 돌았다. 물이 찼을 때라면 가까운 바다가 더 좋았을 텐데 바닥을 드러내고 멀찌감치 물러나 있는 바다가 아쉬웠지만, 마음이 꽉 찼으니 그걸로 되었다.

좋은 사람들과 나란히 걷고 있자니, 살면서 이런 여유가 뭐 이리 가끔인가 싶다. 아이들은 자기 흥에 겨워 이리저리 뛰어다니고 어른들은 정해진 주제 없이도 수다와 웃음이 끊이지 않았다. 속을 꺼내어 설명을 보태지 않아도 그냥 편안한 사람들이 있다. 주체할 수 없는 즐거움으로 방방 뛰는 희랑이를 나보다 더 자연스럽게 받아들이는 사람들이다. 이런 사람들이, 이런 시간이, 아직은 너무 드물어 더욱 애틋하다.

내 주변의 통합은 매일 조금씩 확장되는 중이다.

더디지만 분명히 어제보다 넓고 깊다.

2022.07.27.수요일

작업 셋째 날

am10:30~

시간이 정확한 은비 엄마에게서 연락이 왔다. 은비가 고단한지 늑장을 부려서 준비가 늦어진다는 것이었다. 마침 잘 되었다. 희랑이도 눈 뜨자마자 나오는 길이라 빈속이었는데 마트에 들러 고기와 즉석밥을 사면 서로 맞을 시간이었다.

간단하게 아침을 함께 먹고 커피를 마시며 몸이 부리는 여유를 즐겼다. 약간의 마무리 작업만 남은 것을 몸도 아는 것이다.

아침에 잠에서 덜 깬 은비가 채 안 떠지는 눈으로 엄마에게 말했단다.

"Mommy, Rainbow…"

어제 큰일을 치른 은비의 마음이 다시 한번 읽혔다.

"Eunbee. All done."

잔잔한 목소리로 은비를 달랬을 엄마의 마음도 느껴졌다. 두 사람에게 진하게 남았을 하루였을 테다.

오늘 은비와 할 작업은 기린 모자의 얼굴을 마무리하는 것이었다. 대부분 색은 어제 칠해 놓은 상태라 면적으로 보면 아주 적은 양이지만, 주제가 되는 중요한 작업이었다. 물감을 섞어 준비하는 은비의 컨디션이 매우 좋아 보였다. 첫날 못지않은 안정이 느껴졌는데 이렇게 빨리 제자리를 찾은 회복력에 내심 놀랐다. 역시나 잠재력이 대단한 아이였다.

"Eunbee, follow me, follow me."

내 손가락이 지나가는 길을 은비는 곧잘 따라왔다.

"슉~" "슥~" "한 번 더." "슉~" "슥~" 이런 설명이면 충분했다.

선이 쌓일 때마다 은비는 미소를 지었다. 뒤에 앉아 지켜보는 엄마에게 또 옆에 앉은 나에게 수시로 자신감을 드러냈다.

"Mommy! Giraffe!"

"Mrs. Yun! Giraffe!"

은비의 기린은 기가 막히게 은비를 닮았다. 눈망울에서 고요하게 반짝이는 수줍음을 뿜어내고 있었는데 너무나도 은비의 눈과 비슷했다.

아이들의 그림을 마주할 때 가슴이 찌릿하고 콩닥거리고 쑤시던 여러 감정을 느껴 본 것 같다. 그러나 줄줄 눈물을 흐르게 한 그림은 은비의 기린이 처음이다.

전시를 기획하면서 원했던 한가지는 과정을 함께하는 것이었다. 어떤 과정을 마주하게 될지 몰랐고 그 안에서 나의 미약한 역할에 좌절하게 될까 봐, 여러 사람의 수고를 동원하고도 결과가 마음에 차지 않을까 봐 불안함도 컸다.

하지만 될 것 같은 일만 하고 싶지 않았다. 그래서 마음이 가리키는 방향을 끝내 따라간 것이다.

민서, 희랑이와 그림을 그리며 과정 안에 있는 적잖은 감동이 시간과 함께 사라지는 것이 늘 안타까웠다. 결과는 완성작으로 남는데, 그 과정에 녹아있는 감정을 기록할 수 없음이 오래도록 풀지 못한 숙제 같았다. 은비와 작업을 마친

날 저녁, 과정을 남기는 방법이 불쑥 떠올랐다. 그리고 흔쾌히 부모들의 동의를 얻어 글을 쓰기 시작했다.

아이들과의 시간이 지워지지 않길 바란다.

그리고 누군가의 과정에 작은 도움이 되길 바란다.

그 마음으로 용기를 내어 지은 책이다.

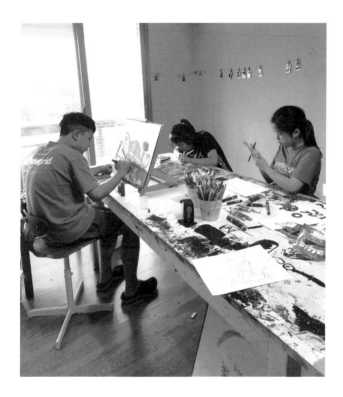

둘러앉은 아이들

2022.08.15.월요일

은비 간담회를 다녀오다

김숙희 선생님과 함께

미국에서 은비를 5년 동안 가르쳤던 선생님이 한국에 은비가 온다는 소식을 듣고 부모간담회를 열었다. 부모들에게 아무리 설명해도 은비와 은비의 장애를 믿지 않는다는 것이 자리를 마련한 이유였다.

양쪽 모두 이해되었다. 은비의 작업을 직접 보지 않았더라면 나 역시 상상으로는 부족했을 이해였다. 그런 나도 은비를 설명하고 드러내고 싶은데 더 긴 시간을 함께 만든 선생님은 오죽할까.

"제 아이는 고기능 자폐가 아닙니다."

당당한 은비 엄마의 첫 마디가 가슴 벅찼다. 누구라도 아이의 장애를 설명할 수 있다는, 내가 너무나 기다렸던 장면이었다. 말을 하지 못하던 아이가 어느 날 기적같이 말문을 열고 나아가 말로 사람들과 감동을 나눈다는 소설 같은 이야기가 아니라, "아이의 성장에 꼭 말이 필요한 게 아니더라." "말이 없어도 성장이 되더라."를 전해 주어 감사했다.

은비의 성장과 작품을 보며 감탄사를 연발하는 여러 부모들이 있었다.

그러나 반짝이는 오늘의 은비보다 먼저 기억해 주길 바라는 것이 있다.

걷는 것을 거부하던 은비가 유모차에서 내려 처음으로 혼자 발짝을 떼었던 성장, 먹지 않던 음식을 스스로 입에 가져갔던 성장에는 공통된 노력이 있었다.

그것은 아이가 변화를 수용할 수 있는 적절한 환경과 부모의 믿음이 담긴 교육이었다. 아이에게 도움이 될만한 환경을 만들고 변화를 시도했을 때, 부모가 변할 수 있다는 믿음으로 일관되게 아이를 대했을 때, 은비는 반응을 보였다.

시기를 지나온 육아 선배가 자신의 이야기를 나누는 이유는 모두 같을 것이다. 지금의 우리를 보이고 싶은 것이 아니다. 지나온 우리를 설명하고 싶은 것이다. 그 설명이 비록 정답이 아닐지라도 붙들고 일어서기를 바란다. 아이를, 삶을 송두리째 장애에게 뺏기지 않길 바라기 때문이다.

선배의 오늘을 보며 안정을 찾고, 먼저 겪은 여정 중 내 아이의 오늘과 맞물리는 지점을 찾아내는 것은 나의 몫이다. 손댈 수 없는 아이 몫에 이제는 불안하지 말자. 나의 몫을 다하면 그만이다.

"30초 앉아있는 것이 가능한 아이의 목표는 40초다."

교육에 있어서 아주 작은 목표를 세운다는 은비 선생님의 말씀이 나의 방향과도 같아 반가웠다. 처음엔 10초였을 은비와 은비 엄마의 노력이 내가 경험한 3일의 감동을 만들었다.

　이 10초를 시작하자.

Lion
41x51cm_acrylic on canvas_2018

Basquiat, Cabeza copy
46x61cm_acrylic on canvas_2018

My face
46x61cm_acrylic on canvas_2018

Moonlight rainbow tree
30x61cm_acrylic on canvas_2019

Flowery green
59x41cm_acrylic on canvas_2019

Light of the sky
30x61cm_acrylic on canvas_2019

Equability 61x46cm_acrylic on canvas_2019

Hockney, Arrival of spring copy 76x61cm_acrylic on canvas_2019

Nest 76x61cm_acrylic on canvas_2020

Matisse, Goldfish copy 61x76cm_acrylic on canvas_2020

Greece 76x61cm_acrylic on canvas_2020

Beach 61x61cm_acrylic on canvas_2020

125

Tulips 61x61cm_acrylic on canvas_2020

Sunset sea 61x91cm_acrylic on canvas_2020

Rainbow hill 61x46cm_acrylic on canvas_2020

Starry night 61x46cm_acrylic on canvas_2021

Flowerpot 76x102cm_acrylic on canvas_2021

Gogh, The Father:Joseph Roulin copy 28x36cm_acrylic on canvas_2020

Trail 122x91cm_acrylic on canvas_2022

Sunset 51x51cm_acrylic on canvas_2022

Part 3
희랑 이야기

이희랑

14세 ⏐ 자폐성 발달장애 예술가

공룡을 시대별, 종류별로 그리고 자신만의 기준으로 분류하여
보관하는 것을 좋아한다.
다양한 등장인물을 따로 그려 오리고, 자신이 그려 놓은 공룡
세상에 등장시켜 새로운 이야기를 만든다.
작가가 가진 자폐 특성(칠하는 중에 잉크가 떨어질까 봐 불안
해 함)이 면을 분할하여 채색하도록 하였고, 이 패턴은 그림
에 독특한 개성을 만들어 주었다.

"희랑아, 무얼 하지 않아도 돼. 아무것도 안 해도 괜찮아."

준비운동
4~8살

　아이의 장애를 처음 알게 된 4살, 의자에 엉덩이를 데어 보는 것부터 시작해서 점차 착석 시간을 늘리며 차곡차곡 일상을 쌓기 시작했다. 아이가 좋아하는 소재(캐릭터, 공룡, 동물, 책 등)로 수업 자료를 만들고 집안에서 미술과 관련된 다양한 활동을 제공할 수 있었던 것은 나의 전공 영향이 컸다. 예술 고등학교에 다니는 동안 서양화, 디자인, 동양화, 조소의 재료를 두루 접하는 기회가 있었고, 대학에서 전공한 산업디자인 역시 육아에 쓸모가 많았다.

　그러나 나의 경력과 아이가 그림을 그리는 것은 동떨어진 이야기였다.

　"부모가 모두 미술을 전공했는데 아이도 유전적인 영향

을 받았겠지. 때가 되면 어련히 잘하겠어."

들려오는 기대가 무색했다. 도대체 그 <때>는 언제 오는
건지 기다리고 기다려도 아이가 연필은커녕 스스로 붓을
드는 날은 오지 않았다. 첫째 아이를 양육하며 그림은 자기
만의 감각으로 그리는 것이라 믿었고, 아이 그림에 손을 대
지 않는 것을 대단한 자부심으로 여기던 나였다. 그래서 그
것이 좋은 부모인 양 의지를 갖고 기다린 것이다.

집중의 입술

'그릴 거야. 기다리면 그릴 거야. 그림 안 그리는 아이는 본 적이 없어. 때가 되면 그릴 거야.'

이렇게 미술은 알아도 장애는 모르는 사람이었다. 어떤 아이는 형상을 그려 내고 색을 칠하는 일에 미술적인 훈련 외에 다른 연습이 필요하다는 것을 아이를 통해 아주 조금씩 배웠다.

착석이 5분, 10분으로 길어지면서 마주 보고 앉아 무언가 할 수 있게 되었고 그때부터 간단한 자료를 만들기 시작했다. 여러 모양의 선 긋기 연습과 동물을 간결한 선으로 그린 밑그림들이었는데 연한 회색의 두꺼운 선으로 인쇄했고 아이가 따라 그리는 것에 익숙해질수록 점차 밑그림은 연해졌다. 아이가 밑그림을 따라 색연필로 그리면 인쇄한 선이 보이지 않을 만큼 흐려서 마치 처음부터 아이 스스로 그린 것 같았다.

불안이 높은 아이는 결과로 드러날 형상이 예측되어야 시작할 수 있었다.

"자, 나무를 그려보자. 나무는 어떻게 생겼지?"

이런 열린 접근은 아이에게 너무 어려웠다.

"기둥이 이런 모양, 가지가 이런 모양, 잎이 이런 모양인

데 이렇게 모두 모이면 나무가 돼."

아이에게는 단계로 쪼개진 눈으로 보이는 설명이 필요했고, 암기하듯 순서대로 나무를 따라 그렸다. 구조가 머릿속에 정리되어야 표현하는 것이 가능했다.

(언어도 같은 방식이었다. 손으로 쓰며 머릿속에 문장이 정리되면 입으로 말이 나왔다.)

연한 밑그림은 아이의 또 다른 불안을 낮추는 데에도 도움이 되었다. 티 없이 하얀 종이에 첫 자국을 남기는 일이 예민한 아이에게 만만할 리 없었다. 백지공포증의 부담을 덜게 되니 아이가 그림을 그릴 수 있었고 조금씩 성취감도 느끼기 시작했다.

몇 해 전 미술심리상담사 자격증 공부를 하면서 비슷한 내용을 접했다. 내담자에게 그림을 유도할 때 백지보다 부드러운 선으로 테두리를 그어서 종이를 제공하면 훨씬 편안함을 느낀다고 한다.

또 다른 응용도 가능했다. 그림을 어려워하고 피하려는 아이에게 그림에서 가장 특징이 되는 부분을 맡겨보았다. 얼굴을 그릴 때 동그라미와 머리카락 정도는 내가 그려 주

고 눈, 코, 입을 아이에게 그리도록 하거나, 얼룩말의 외곽을 그려 주고 줄무늬를, 치타를 그려 주고 점무늬를 그리게 하니 아이는 그것을 자신의 그림처럼 뿌듯해했다. 내가 그린 얼굴, 내가 그린 얼룩말이라 생각하는 듯했다. 그렇게 좁쌀만 한 자신감을 매일 쌓았다.

밑그림 없이 그렸던 첫 코끼리
6살 _2014.12.24

밑그림 위에 스케치하고 테두리를 오려서 새 종이에 붙임. 6살
_2014.10.27

엄마가 그려 준 스케치에 색칠해 오려 붙이고 옆에 따라 그림. 8살
_2016.03.02

앞모습과 옆모습

_2016.03.28

황소

_2016.08.22

코끼리

_2016.11.12

어느 날 아이가 어제까지 혼자 잘하던 가위질을 갑자기 멈추었다. 그리고 내 손에 가위를 쥐여 주고는 대신 오리길 주문했다. 그날부터 하루에 세 시간씩 한자리에 앉아 가위질을 했다. 아이가 가져다주는 것 하나하나 천천히 정성껏 오렸다. 그 시간 내내 아이는 용케도 곁을 지켰다. 하루도 빠짐없이 보름이 지났을까, 불쑥 내 손에서 가위를 가져다가 다시 오리기 시작했다. 내가 알지 못하는, 아이가 말로 표현할 수 없는 불안했던 경험이 있었을 것이다. 안전하다는 확신이 필요했을 아이에게 꾸준히 보여주었다. 스스로 용기를 찾을 수 있을 때까지.

아이는 동물 스케치를 자주 나에게 부탁했다. 그렸던 동물을 반복해서 그리면서도 항상 아이에게 책을 가져오라고 주문했고 책을 보면서 하나하나 공을 들여 그려 주었다. 책 한 권에 들어 있는 동물을 그리려면 제법 시간이 걸렸는데 아이는 늘 곁에서 나를 기다리며 지켜보았다. 그렇게 스케치가 끝나면 입술에 잔뜩 힘을 모으고 열정적으로 색을 칠했다.

이렇게 한창 집중하는 시간에 전화벨이 울리면 아이의 감정은 격하게 흔들렸다. 주변을 최대한 차단하고 성의를

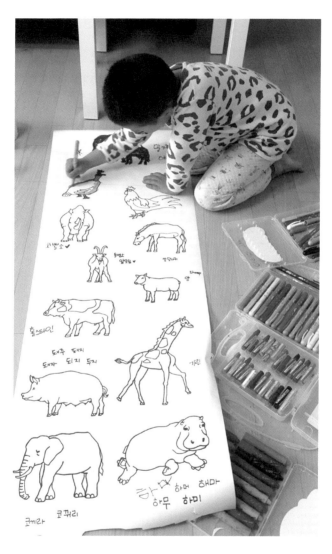

엄마는 스케치를 할게. 너는 색을 칠해.

다했던 나의 진심이 아이와의 신뢰를 아주 조금씩 두터워지게 했다. 정성을 붓다 보니 가위질도 스케치 무한반복도 꽤 즐거웠는데 육아가 덜 힘들고 시간도 빨리 가는 지름길이기도 했다. 즐거운 시간은 언제나 빠르게 지나기 마련이니 빠르게 지나가길 바란다면 즐거우면 되는 것이다. 덕분에 나의 그림 실력도 쭉쭉 늘었다.

'이게 불안에서 나오는 행동이구나!' 아이의 불안을 인지하고 읽어 주는 것도, 적절한 행동으로 대처하고 아이가 감정을 다스리도록 돕는 일도 꽤 오래 걸렸다. 틈틈이 나의 손을 빌려 아이는 안정을 찾았고 오락가락을 반복하며 충분히 자신감이 찼을 때 혼자 그림을 완성할 수 있었다. 그것이 첫 번째 홈스쿨을 시작했던 8살이었다.

배경이 들어가기 시작한 시기의 그림들, 9살

귀염둥이 돼지들

_2017.03.03

기린과 얼룩말

_2017.04.06

말과 망아지

_2017.05.12

우리 가족

_2017.08.15

9살

초등학교 입학을 연기하고 8살, 9살에 홈스쿨을 했다. 미술은 아이와 했던 5개의 과목 중 하나였다.

> · 국어 - 짧은 한 문장 만들기부터 시작해 여러 문장으로 확장
> · 수학 - 수학 영역을 크게 4개(연산 + 규칙 + 시간 + 달력 등)로
> 　　　　나누고 한쪽씩 2장
> · 대화 - 만화처럼 그림을 그리고 말풍선에 말을 적으며 대화 상황
> 　　　　연습
> · 창의활동 - 아이를 중심으로 주변 사람, 상황을 학습했던 생활
> 　　　　　　 인지
> · 미술 - 창의력과 소근육 증진을 위한 활동

하루 분량의 학습은 여유를 부리며 했을 때 1시간 30분 이내의 내용이었고 내가 아이에게 요구했던 유일한 시간이었다. 이것을 위해 하루 대부분의 시간을 바깥 놀이나 집안에서 활동적인 놀이를 하며 아이에게 맞추었다. 밖에서 지치도록 뛰어놀아 피곤한 날도 평일만큼은 학습 시간을 지키려 노력했다. 이 연습만이 아이의 장애를 희석할 수 있는 유일한 방법이라 믿었기 때문이었다.

그런 나에게 아이가 반기를 들었다. 9살 가을이었다. 공부하려고 책상에 앉았는데 연필을 들지 않는 것이다. 며칠을 보내며 동원했던 이런저런 방법도 소용이 없었고, 이것 하나만큼은 물러설 수 없었던 나는 아이를 벼랑 끝으로 몰았다. 작업실에 아이를 혼자 놓고 차를 몰아 나와버린 것이다. (작업실은 아주 시골 동네라 큰 도로까지 어른 걸음으로도 30~40분이 족히 걸린다.) 큰 도로와 만나는 모퉁이에 차를 세워 놓고 기다리는데 아이가 질린 얼굴을 하고 뛰어왔다. 그리고 내 앞에 서서 말했다.

"엄마, 안 돼요. 할 수 없어요. 못 해요."

장애를 처음 알았을 때도 멀쩡하던 하늘이 그날은 쪼개지는 것 같았다. 목숨같이 여기던 학습을 놓아야 한다는 사

실과 그날 아이의 얼굴이 가슴에 박혀 참 많이 아팠다.

아침부터 목적 없이 작업실에 와서 고기를 구워 먹고 키우던 동물(고슴도치, 닭, 사막다람쥐, 햄스터)들과 놀거나 마당에서 방아깨비를 잡았다. 아이가 불 피우는 걸 좋아해서 벽돌을 사다 바람막이를 만들고 종이가 생길 때마다 태우며 놀기도 했다. 그러다 잠깐의 짬이 나면 안으로 들어와 간단한 그림을 그리곤 하는 일상이 얼마간 흘렀다.

어느 날 아이에게 무심코 물었다.
"희랑아, 그림 그릴래?"
"네."
"큰 종이에 그릴래?"
"네."
"물감으로 그릴래?"
"네!"
그 길로 아이와 화방에 가서 캔버스와 아크릴 물감을 사 왔다. 낮에는 노느라 바빠서 어슴푸레한 저녁에 그림을 시작하는 날이 많았는데 꼬마 작가와의 야간작업이 몹시 즐거웠다.

이듬해 학교에 입학하면서 다른 일정으로 자연스럽게 그림에 뜸해질 때까지 그렸던 30여 점의 작품들은 나의 두 동강 난 하늘을 전보다 견고하게 붙여주었다. 나의 부족함이 만든 아픈 기억이 녹아있어서 그 시기의 작품들은 나에게 더없이 애틋하다.

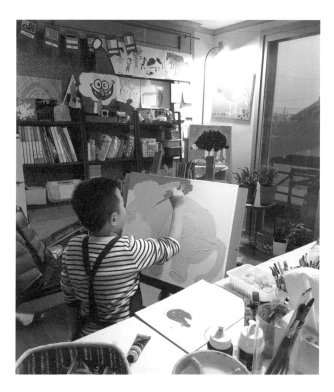

꼬마 작가의 야간작업

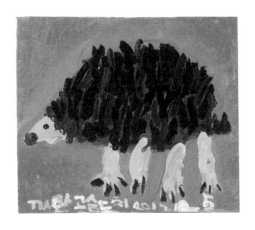

까만 고슴도치

_2017.12.05

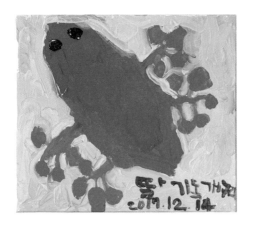

딸기독개구리

_2017.12.14

뚱뚱 코끼리

_2017.12.22

고동색 말

_2018.04.12

두 번째 캔버스가 만들어 준 일상

13살

3년 동안 다녔던 학교에서 교과 과정 중에 그렸던 그림, 교외 미술대회에 참가하며 그렸던 그림, 공동육아 수업 시간에 그렸던 그림 외에 아이의 특별한 미술 활동은 없었다. 이 시기만 해도 아이의 일상에 그림의 비중이 그리 크지 않았다. 더 중요하게 배우고 익혀야 할 것들이 많았다.

민서와 희랑이가 그림에 집중한 시기는 공동육아를 정리하면서부터였다. 그게 작년 4월이니까 15개월이 지났다. 아이들의 성장과 견주어 너무 짧은 기간이라 손가락을 하나씩 접어 세면서 적잖게 놀라웠다.

아이가 초등학교 3학년을 수료하고 공교육 중단을 결정했을 무렵(2년간 홈스쿨을 하고 늦게 들어간 학교라 중단

했을 때 나이는 13살이었다.)에 학습 방향에 대한 고민이 많았다. 공교육이 아이에게 필요한 교육이 아니라는 확신은 있었지만 뚜렷한 대안이 없었기 때문이었다. 그 대안을 홈스쿨 안에서 마련하느라 한창 머리가 뜨거울 때 공동육아에도 변화가 찾아왔다. 함께 해오던 아이들이 각자의 사정으로 빠지게 되면서 민서와 희랑이 두 아이가 남게 되었는데 이 구조적 변화가 그림으로 다가가게 했던 전환점이 되어주었다.

공동육아는 공교육에서 채 배울 수 없는 사회성을 위한 연습이 주였다. 수업 시간에 질서를 지키며 참여하는 것을 배우고 아이들끼리의 소통이 일어나도록 연습했던 시간이었다. 이 연습이 가장 적절한 시기인 초등학교 1~4학년을 민서와 희랑이는 함께 보냈다. 그래서 깊이 있는 수업으로의 전환도 가능했다. 잘 자리 잡은 것은 쳐내고(질서, 규칙을 수용하는 교육) 시간을 오래 두고 꾸준해야 할 것들도 거두니(언어표현, 상호 작용) 두 아이와 나의 교집합으로 남은 것이 그림이었다.

그때부터 장애인 미술에 관심이 깊어지고 궁금한 것이 하나둘씩 늘어나기 시작했다. 그리고 그런 궁금증은 아이

와 규칙적으로 미술 전시를 다니는 일상을 선물해 주었다. 빠른 걸음으로 한 바퀴 휙 돌고 나왔던 전시로 시작해 작품마다 멈추어 들여다보는 성장이 있었고 하루에 두 가지의 전시를 보는 것도 가능한 날이 왔다.

전시 사이에는 카페에 앉아 차를 마시며 수다를 했는데 세상에서 흔하디흔한 일상을 누리면서 묘한 쾌감까지 일었다. 아이와 머무는 곳곳마다 통합이라는 마술이 번진다. 이 아이라서 줄 수 있는 특별한 선물이다.

한편으로 장애인과 장애인 가족이 꿈꾸는 통합의 세상에 어쩌면 가장 부족한 것이 장애인이라는 생각이 든다. 이 카페에 희랑이가 없다면 그건 통합이 아니니까. 통합의 주인공인 장애인이 그들의 자리를 지켜주길 바란다.

나에게 필요해서 찾았던 전시였는데 자연스럽게 아이와 새로운 시작을 준비하는 초석이 되어주었다.

"희랑아, 그림을 그리면 이렇게 전시장에 걸 수 있어. 사람들이 희랑이의 그림을 보러 오는 거야. 화가가 되는 거야."

"내 그림을 거는 거야. 걸 수 있어."

꼭 뜻이 있어서가 아니었는데도 말은 힘이 되어 아름다운 상상을 만든다. 어떤 공간이 우리의 처음이 될까? 어떤 기획으로 어떤 그림이 전시될까? 아이는 수도 없이 나를 꿈꾸게 한다.

쉬는 시간을 배우다

　우리의 미술 수업 시간은 보통 3~4시간이다. 작업실에 도착하면 민서와 희랑이는 각자 볼일을 본다. 민서는 재료 선반에서 무언가 꺼내 항상 조물조물하느라 손이 바쁘고 희랑이는 주로 책을 본다. 적당한 시간이 지나면 아이들에게 그림 그릴 것을 권하고 아이들은 각자 필요한 준비를 시작한다. 종이나 캔버스를 이젤에 펼치고 미술도구를 꺼내고 정리하는 일도 대부분 스스로 한다. 아이들이 그날 그릴 그림의 주제를 정해 연습 스케치를 하고, 그 스케치로 나와 상의한 후에 본 그림에 들어간다. 4절 종이와 캔버스(종이 판넬)를 번갈아 그리는데, 4절 종이만 선호하는 희랑이도 캔버스만 선호하는 민서도 각자의 패턴을 깨기 위해 만든

규칙이었다.

　얼마간 집중해 그림을 그리고 쉬는 시간을 가졌다. 물풀로 슬라임을 만들거나 물풍선 놀이, 클레이 만들기, 민서가 좋아하는 물감을 손에 바르는 놀이 등, 주로 감각 놀이를 했었다. 아이들과 함께 재료를 사러 다녔고 무한정 써버리는 아이들에게 그날 놀 수 있는 양을 정해주었는데, 이때 남겨둔 재료 덕분에 아이들은 다음날 부지런한 걸음으로 작업실에 왔다. 아이들의 눈을 반짝이게 하는 힘은 단연 즐거움이다. 그래서 그림을 그릴 때도 이 즐거움이 사라지지 않도록 특히 신경을 쓴다.

　미술 수업 초기에는 주제 선정부터 재료 선택, 그림을 풀어가는 과정마다 나의 개입이 필요했다. 두 아이의 성향에 맞추어 다른 계획을 만들었고 하루 분량의 수업보다 넉넉히 준비해 머리에 담아야 안심이 되었다. 그러던 어느 날 문득 작업실로 가는 길이 너무 어색했다. 이상하리만치 빈손인 내가 영 어색해서 두고 온 물건이 뭔지 되새기고 또 되새겼다. 그리고 알아챈 것은 나의 빈 머리였다.

　쉬는 시간에도 변화가 생겼다. 이제는 따로 정해주지 않

아도 각자 쉬고 싶을 때 하고 싶은 일을 하며 쉬는데 이것이 어려웠던 희랑이에게는 엄청난 발전이다. 희랑이는 쉬는 시간에 무얼 해야 할지 몰라 힘들어했었다. 인원이 많았던 공동육아 때도 보였던 아이의 모습이라 사람을 대하는 어려움에서 나온 행동이라고 생각했었다. 쉼 없이 소리를 내고 사람이 없는 곳으로 피해 돌아다니던 모습은 사람 때문만이 아니라 쉬는 방법을 몰라서 생긴 불안 때문이었다. 그런 아이에게 주었던 과제는 마음을 가라앉히는 데 도움이 되었다. 과자 그림 10개, 동물 그림 10개를 그리는 동안 아이의 손은 아플지언정 불안과 멀어질 수 있었다. 그러나 이것은 또 하나의 수업이지 쉬는 시간은 아니었다. 학교생활에서도 같은 어려움과 혼자 싸웠을 아이가 너무나 안쓰러웠다.

실제로 발달장애인의 근무 시간을 4시간으로 하는 직장이 있다. 이것은 발달장애인의 4시간이 비장애인의 8시간 근무와 같음을 말해 준다. 잠깐 차를 마시거나 동료와 근황을 주고받으며 머리를 식히는 요령이 없으니, 적당히 딴청을 부리며 뭉개는 시간이 없으니, 업무 밀도로 보면 타당한 시간이라 생각한다.

나는 작업실의 활동을 직장의 축소판이라 여긴다. 아이들의 성장에 맞추어 점차 시간을 늘리고 꾸준히 내실을 담으려 노력한다. 그 연습이 쌓이고 쌓여 무르익으면 유사한 다른 환경에서도 잘 적응해 주리라 믿는다.

"희랑아, 무얼 하지 않아도 돼. 아무것도 안 해도 괜찮아."

처음엔 일방적이었을 나의 말이 이제는 아이의 쉬는 시간이 되었다.

"엄마, 책 좀 보고 그럴게요." "엄마, 간식 좀 먹고 그럴게요." "쉬었다 할게요."

아이의 쉬는 시간이 얼마나 반가운지 모른다. 나에게는 아이 마음에 늘어난 여유라는 공간이 보인다. 그 공간이 아이뿐만 아니라 내 삶을 얼마나 편안하게 돕는지 피부로 느낀다.

민서의 쉬는 시간은 좀 더 다채롭다. 배가 고프면 라면을 끓여 먹고(불을 켜는 것부터 다 먹고 그릇을 싱크대에 정리하는 것까지 차근차근 연습해 지금은 혼자 한다. 공동육아 때 함께 요리했던 연습이 민서의 일상에 스민 것이다.) 끊

임없이 무언가 놀거리를 만든다. 민서의 쉬는 시간을 존중하면서 집중을 늘리는 연습을 하고 있고 잘 따라주는 민서가 그저 기특하다.

이런 활동들의 전제는 충분한 시간이다. 나의 재촉이나 강요 없이 아이들이 스스로 움직이고 마무리가 될 때까지 기다리려면 그만큼의 시간이 필요하다. 기다림 뿐임에도 아이들과 보내는 3~4시간이 얼마나 빠르게 지나가는지 모른다.

마음의 여유가
가져다준 성장

　희랑이는 강박적으로 그날 시작한 그림은 그날에 끝을 봐야 했다. 그러니 내실보다 마침표를 찍는 것에 집착했고 이런 집착은 여러 어려운 상황을 만들었다. 진도를 내는 것에 방해가 되는 모든 상황이 난관이었다. 재료가 떨어져서는 안되고 순서를 되돌려야 하는 실수가 생겨서는 안됐다.

　색칠하다 잉크가 떨어져서 갈필이 나오면 짜증을 내고 울었다. 몇백 색이 되는 마카마다 잉크의 잔량을 알 도리가 없으니 반복되는 상황이 난감했다. 그날도 우는 아이와 곧장 화방으로 갔다. 억수같이 쏟아지는 비를 뚫고 영종도에는 있지도 않은 화방을 향해 운전을 시작하니 아이가 마음을 표현했다.

"들어주셔서 감사합니다, 엄마."

충분하고도 넘치는 위로였다. 늦게나마 폭풍 검색 끝에 특정 브랜드 마카에 리필 잉크가 있는 것을 알게 됐고, 마카를 모두 교체했다. 기존에 쓰던 마카는 잉크를 따로 팔지 않으니 색이 안 나오면 그때그때 버리기로 했다.

마음처럼 형태가 그려지지 않을 때, 지우고 다시 그려야 할 때 역시 아이의 마음은 힘들었다. 그런 아이의 요구대로 손을 잡아주기도 했고 똑같은 크기의 종이를 옆에 두고 한발 앞서 스케치하며 따라오게 했다. 4절 종이에 스케치하는 방법이 패턴이 되어 익숙해질 무렵 아이 마음에 안정도 찾아왔다.

그림 한 장을 완성하는 데 걸리는 시간이 단축되니 같은 날 다음 그림을 시작해야 하는 상황이 되었다. 그렇다고 두 장을 완성하기에는 부족한 시간이었다. 두어 번 아이는 끝나는 시간을 넘겨서라도 두 장을 완성하고야 말았다. 그리고 한 날 스스로 선택했다.

"그냥 가자. 다음에 그리자."

안정을 위한 환경을 아이와 함께 만들었다. 그리고 그 환경과 연습이라는 경험이 다음으로 가는 변화의 시작이 되어주었다.

나누어 그리는 것이 불편하지 않으니 스케치와 채색을 다른 날로 분리할 수 있었고, 시간적 여유를 가지며 질을 높일 수 있었다. 몇 번씩 형태를 수정하거나 심지어 종이를 바꿔 처음부터 다시 스케치하는 것도 괜찮았고, 채우기만 바빴던 채색도 생각하고 색을 고르고 원하는 색을 만들기 위해 두 번씩 겹쳐 칠하면서 밀도가 쌓였다.

아이가 수용을 시작하고 그 수용이 늘어난 만큼 작업물의 결과는 긍정적이었다. 미술을 전공한 사람이 그림을 조금 더 좋아 보이도록 보완하는 방법을 아는 것은 한편으로 당연한 얘기다. 오랜 시간 그 기술을 연마한 사람이니 말이다.

그러나 익힌 기술을 두 아이에게 전달하는 것에는 조금 다른 접근이 필요했다. 아이의 장애를 이해하고 아이가 수용할 수 있는 방법을 찾는 과정이 선행되어야 했다. 아이 발걸음에 맞추어 하나씩 돌다리를 놓아 보고 반응을 살피며 아이가 딛기에 무리가 안 될 돌멩이를 골랐다. 내려놓은 돌다리를 하나씩 딛고 건너는 아이들을 가슴 벅차게 지켜보았다.

이렇게 연결된 수용의 통로로 기술이 들어가 재해석 되고 아이의 손으로 표현되는 과정이 반복된다면 그림의 성장은 엄마 뒤를 졸졸 쫓는 새끼오리처럼 따라붙는다.

아이들과 그림을 그릴 때 자주 브레이크가 걸리는데 예상외로 해법은 그림 밖에 있을 때가 많다. 이것을 잘 찾아서 바로 잡다 보면 나도 모르는 사이에 아이가 두 마리 토끼를 끌어안고 있다. 일상과 그림이라는 예술적인 토끼다.

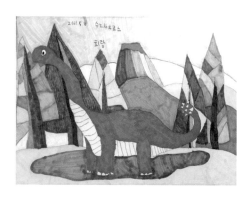

슈노사우르스

_2021.05.16

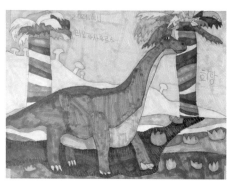

리오자사우르스

_2021.06.11

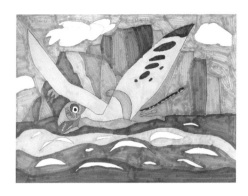

페테이노사우르스

_2021.06.20

딜로포사우르스

_2021.08.06

바리오닉스

_2021.09.24

멈춤의 지혜를 배우다

　나는 인스타그램으로 사람들과 소통한다. 장애 육아 이야기를 담은 첫 번째 책이 출간되고 아이들의 그림과 일상을 계정에 올리면서 좋은 인연들이 늘고 있다. 이번 프로젝트를 함께 한 시우와 은비도 인스타그램이 맺어준 귀한 인연이다.

　계정을 보고 감사한 제안이 오곤 한다. 아이들의 그림 구입을 문의하시는 분도, 방송 출연을 제안하시는 분도, 전시의 기회를 주신 분도 계셨다. 그런 감사로 꿈같은 희랑이의 첫 전시를 엉겁결에 치르기도 했다.

　이 전시는 그려 놓은 그림을 제출하기만 하면 되어서 예민한 나에게 더없이 좋은 시작이었다. 문제는 주최 측에 제

희랑이의 첫 전시 _ 제2회 오티즘 엑스포

갈리미무스2 116.8×80.3cm_marker on paper_2022.03.25

안할 몇 가지 그림 중 마지막 그림을 그리는 아이를 보며
내 안에 뿜어 올라왔던 욕심과 마주했을 때였다. 평소의 몇
배로 아이에게 잔소리를 퍼붓는 내가 무서웠다.

이 무렵 더 큰 자리의 좋은 제안을 받았는데 믿기지 않을 만큼 정신이 멍했다. 설레고 솔깃한 마음과 스스로에게 던졌던 질문의 혼란으로 머리가 쑤셨다. 하룻밤을 진하게 고민하고 결정을 내렸다.

'멈추자. 지금은 아니다.'

멈추기 위해 거대한 에너지가 필요함을 알았다. 휩쓸려 흐르지 않고 먼저 흘러가도록 손을 놓는 데에 큰 용기가 필요했다. 무엇보다 먼저 지켜야 하는 소중한 것, 바로 아이와의 관계를 위한 결정이었다. 그 기회를 소화하려면 일상의 많은 부분을 그림에 쏟아야 하고 나의 더한 개입이 불가피했을 것이다. 갑자기 태도가 바뀐 엄마가 아이에게 미칠 영향은 답안지를 먼저 본 시험처럼 너무나 뻔하다. 그러니 지금은 멈춰야 했다.

찾아온 기회를 잡지 못했다고 나에게 손해는 아니다. 이계기로 배운 것이 있으니까 말이다. 그림 그리는 사람이 빛날만한 자리를 찾는 것처럼 빛나는 자리를 준비하는 사람은 그 자리에 맞는 그림이 필요하다. 그런 그림을 준비하고 있으면 되는 것이다.

발달장애인의 부모 역할 중 가장 어려운 것이 이것이다. 아이의 선택을 대신하거나 선택에 영향을 주어야 할 때 혼란과 책임감으로 짓눌린다. 나보다 아이의 의견이 먼저이지만 나의 주관이 빠질 리 없고 아이가 끝까지 본인의 선택을 책임질 수 없는 상황도 받아들여야 한다. 아이의 삶에 지대한 영향을 미칠 무수한 선택 중에 멈춤을 배웠다.

딴짓의 소중함

　앞으로 어떤 변화가 닥칠지 모르고 아이의 선택도 언제든 변할 수 있지만, 현재 우리가 준비하는 아이의 직업은 전업 미술가이다. 하루 4~5시간 정도 그림을 그리고 퇴근 후에는 스스로 시간을 관리하며 일상을 살길 바란다.

　먹고 싶은 음식은 스스로 만들거나 식당에 가서 사 먹을 수 있도록, 즐기는 쇼핑몰을 찾아가는 방법도 계절마다 즐기는 놀이도 혼자 할 수 있도록 차근차근 연습할 것이다. 성인이 되면 혼자 살기를 원하는 아이니, 그와 관련한 연습도 꾸준히 필요하다. 목표를 구체적으로 나누다 보면 함께 해야 할 연습이 무궁무진하다.

　근무 시간보다 더 긴 시간을 건강하게 보내려면 그림 외

에 흥미를 갖고 시간을 잘 사용할 수 있는 취미를 찾아야 한다. 아이러니하게도 그림을 그리기 위해 그림을 그리지 않는 시간이 반드시 필요하다. 나는 이것을 딴짓이라고 부른다. 설익어 취미라 말하긴 모호하지만, 취미가 될 수 있도록 시도해보는 과정! 너무 중요한 연습이다. 이것에 동반되는 충분한 시행착오를 경험하기 위해 홈스쿨의 가장 많은 시간을 할애한다. 딴짓이라 불리는 모든 활동 중에 일부는 취미가 되어줄 것이고 나머지는 일상에 녹아내릴 것이다. 이름 지어져 무어라 불리지 않아도 일상을 빛내는 일에 보탬을 할 것이다. 단 하나도 사라지지 않는 것이다.

이 소소하고도 중요한 딴짓은 아이의 그림에도 적잖은 영감의 다리를 놓을 것이다. 아이의 경험에서 어떤 지점이 새로운 출발이 되어 그림으로 표현될지 알 수 없다. 다만 아이는 아는 것을 그릴 것이고 느끼는 만큼 표현할 것이다.

언제 그림으로 표현될지는 모르지만, 그림의 소재가 마르는 일이 없도록 더불어 일상이 견고해지도록 우리는 매일 밖으로 나간다. 아이가 즐겁고 건강하게 그리고 오랫동안 그림 그리길 바란다.

딜로포사우르스 110×80cm_marker on paper_2022.02.04

공룡들 116.8×91cm_marker on paper_2022.02.21

2022.4.8
기가노토사우루스
희랑

기가노토사우르스 116.8×80.3cm_marker on paper_2022.04.08

데이노니쿠스2 116.8×80.3cm_marker on paper_2022.09.08

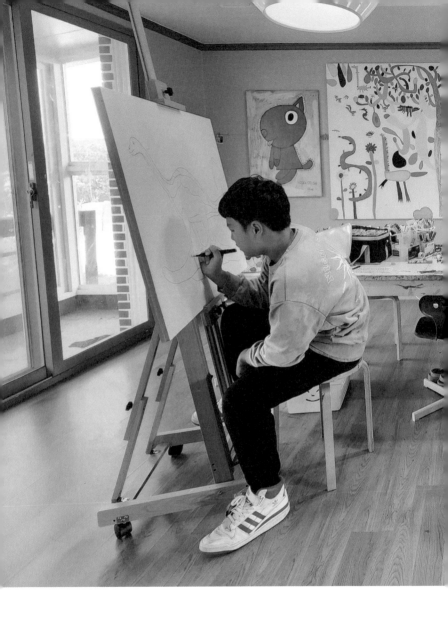

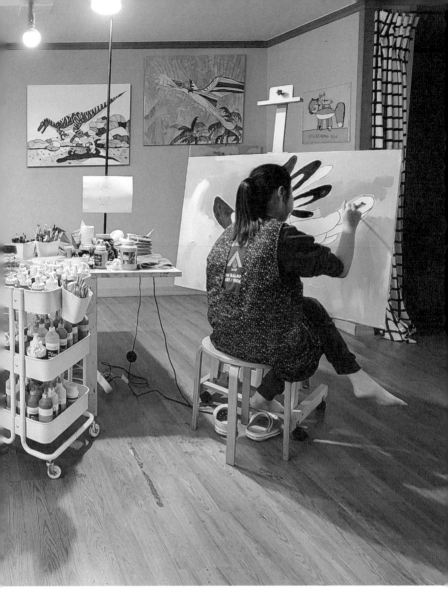

오래오래 즐겁게 그리길

Part 4
민서 이야기

ONE TEAM

집중력을 늘려라

민서의 전시 관람 성장기

민서라는 그림

"민서야, 강아지 왜 다시 그리는 줄 알아?"

"왜 다시 그려?"

"사람들이 민서의 강아지를 좋아해서."

최민서

12세 | 자폐성 발달장애 예술가

과감한 붓 터치가 매력적이다.

주제마다 작가만의 개성으로 재해석 된 형태들이 탄생한다.

종이 접기, 만들기에도 능하고, 짧은 시간에 걸쳐 성장한 그림

을 비추어 앞으로가 더욱 기대되는 작가다.

ONE TEAM

　교육에서 주체(학교-아이-가정) 간 소통은 매우 중요하다. 이것은 특수교육이라고 다르지 않다. 다만 아이의 언어가 다수의 방법과 달라서 소통 방식 또한 달라야 하는데, 이 방식의 부재로 정작 중요한 당사자가 소통에서 제외되는 경우가 많은 것이 안타깝다.

　민서는 내가 교육 제공자일 때 건강한 소통이 아이를 어떻게 변화시키는지 보여준 첫 사례다. 우리의 시작은 민서가 초등학교에 갓 입학 했을 때 복지관에서 진행했던 그룹 미술 수업에서였다. 재료 상자를 들여다보고 관심 있는 재료는 어떻게든 활용하는 아이였다. 적잖은 양의 물감을 먹거나 손에 바르고 종이테이프로 자신의 몸을 둘둘 감기도

하며 교실에서 보였던 민서의 행동은 다분히 감각 추구였다. 이 무렵 민서에게 가장 많이 했던 말은 이것이다.

"민서야, 물감은 음식 아니야. 먹지 말자."

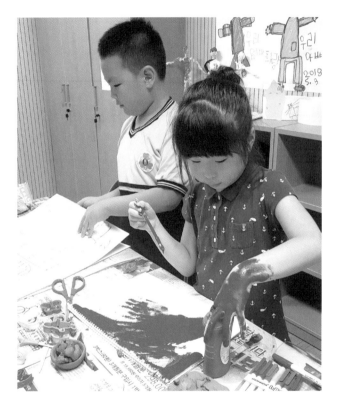

아이들의 1학년, 복지관 그룹 미술 시간

이외의 다른 감각 추구는 충분히 해소될 때까지 기다려도 무방한 것들이었다. 팔에 감은 테이프가 너무 조였거나 무거워지면 뜯어내 주었고 물감을 아낌없이 손에 바르는 것은 많은 양을 써도 아깝지 않을 저가의 물감으로 사용하면 되었다.

이런 모습은 1년 후 작업실로 장소를 옮겼을 때도 남아 있었다. 큰아이가 쓰던 전자피아노를 작업실 한쪽에 두었었는데 제대로 써먹은 건 민서였다. 건반 위에 올라서서 발바닥으로 연주를 하고 의자보다 건반 위에 누워 있는 것이 자연스러웠는데 그러다 한 날은 음악 수업 때 배운 곡이라며 제대로 소리를 내는 것이다. 장애가 있는 아이를 양육하면서 소리에 놀라는 것이야 다반사인데 그날 나를 놀래킨 소리는 제야의 종소리만큼 울림이 컸다.

(감각 추구를 보이는 아이에게는 충분한 해소가 필요하다. 큰 위험이 따르는 것은 당연히 막아야 하지만 그 외의 것들은 횟수나 시간을 줄여가는 것이 현명하다. 이제 민서는 손에 바르는 물감 놀이를 하루에 한 번만 한다. "한 번 물감 (놀이) 하는 거야~" 나의 눈을 보며 마땅히 할 일을 한다는 당당함이 나는 너무나 좋다. 소거보다 조절에 초점을 맞추자.)

물감은 먹는 거 아니야

손에 바르는 건 하루에 한 번!

주무르고 밟고 맛보는 알타삼피

　아이가 탐색의 과정을 지나 작은 성과 하나를 만들기까지 가장 필요한 것은 다름 아닌 부모의 기다림이다. 비장애 육아의 수십 배가 되는 이 긴 시간을 흔들림 없이 잔잔하려면 엄청난 에너지가 필요하다. 한결같이 아이를 믿어야 하는 에너지, 가정에서 몸과 마음 그리고 머리까지 쥐어짜야 하는 에너지, 넘치는 정보 중에 나와 내 아이가 소화할 수 있는 것을 가려내는 에너지! 어느 것 하나 만만한 게 없다. 그 과정을 아이와 함께 잘 지나온 민서 엄마에게 너무나 고맙다.

큰 변화의 지점마다 눈에 보이는 답을 주지 못했고 같이 만들어 보자는 뜬구름만 던졌던 나에게도 같은 믿음을 주었다. 나라면 선뜻 그럴 수 있었을까 반문도 해본다.

"이런 방법이 좋을 것 같아." "이건 정말 중요해." 심지어 "이건 아닌 것 같아."했던 나의 표현이 불편했을 수도 있었다. 고개를 끄덕이고 자리에서 별다른 반응을 보이지 않았던 민서 엄마에게서 몇 주가 지나면 항상 피드백이 돌아왔다.

"민서가 그걸 하고 있어."

그때마다 놀랐던 건 민서보다 민서 엄마였다.

5학년 1학기를 보내던 어느 날 민서 엄마가 말했다.

"요즘 민서가 너무 예뻐. 정말 너무 예뻐. 내 딸이지만 어쩜 이렇게 예쁘니."

"민서가 잘 교육을 받아서 예쁜 거야. 엄마가 잘 가르쳐서 교육이 몸에 밴 거고. 엄마가 그렇게 키운 거야."

민서 엄마는 언제나 밝고 유쾌한 사람이고, 이런저런 말이 많은 사람이 아니다. 그중에 민서에 대한 칭찬도 드문 엄마였기에 이날이 유독 기억에 남는다. 일상이 안정적이고

학교에서 긍정적인 피드백을 받는 부모의 마음에 아이는 얼마만큼의 간지럼을 일게 할까? 곁에서 지켜보는 내 마음도 이렇게 간질거리는데 말이다.

지켜보는 사람이라 읽히는 또 하나의 시선이 있다. 나에게 그것은 민서 엄마의 변화다. 아이의 부족한 부분을 채우는 교육에서 함께 만드는 작지만 꾸준한 변화를 읽어 주는 교육으로 중심이 바뀌었다. 함께 만들기 때문에 아이의 반응에 더욱 예민할 수 있고 작은 변화를 칭찬할 수 있다. 그런 엄마를 민서는 어떤 마음으로 바라보았을까? 두 사람이 주고받았을 셀 수 없는 칭찬을 가만히 상상하며 가슴이 벅찼다.

아이의 성장은 부모가 바라보는 방향이 바뀔 때 거짓말처럼 일어난다. 어제와 같은 오늘의 아이일지라도.

작업실 활동이 미술에 집중되면서 민서 엄마에게 더 깊은 고민이 있었을 거라 예상한다. 민서에게 미술적 재능이 있는 게 맞나? 혹시 민서가 희랑이에게 좋은 자극이 되어주지 못하면 어쩌지? 하는 의문이 들었을 것이다. 이런 생각이 들 때마다 부모에게 밀려오는 감정은 미안함이다.

나 역시 희랑이가 어릴 때 주변 엄마들에게 미안했던 일이 많았다. 미안해야 할 사고도 잦았고 사고가 날까 봐 먼저 미안하기도 했었다.

　그러나 지금은 습관처럼 나오는 사과를 멈췄다. 미안해서 움츠러드는 마음이 더 좋은 상황을 가져다주지 않기 때문이다. 경험으로 익히 알고 있는 대상조차 모호한 그 미안한 마음을 믿서 엄마가 끝까지 다스려 주길 바랐다.

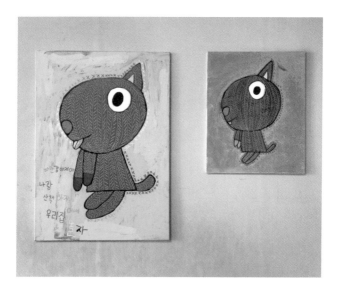

파란 강아지 acrylic on canvas_2022.04.18

'이게 민서 그림이구나!'

민서 스타일이 뭔지 알게 해 준 첫 번째 그림이 <파란 강아지>다.

아무것도 명확하지 않아 간신히 더듬어 지나온 터널 끝에서 이 파란 강아지와 만났다. 지나오니 비로소 처음을 돌아볼 여유가 생긴다. 공동육아를 정리하고 헛헛할 아이들을 위해 작업실에 새 식구를 들였었다. 민서가 매일같이 노래를 부르던 병아리를 함께 데려온 날이 우리 미술 수업의 첫날이었다. 그날로부터 꼭 1년 후에 민서는 이 파란 강아지를 선물해 주었다.

한두 번 그림 문의가 오긴 했었지만, 누군가가 적극적으로 구매 의사를 밝혔던 첫 작품이기도 했다. 민서 엄마에게 이 이야기를 전달하며 둘 다 울었다. 꿈 같았다.

이번 전시를 위해 더 큰 캔버스에 파란 강아지를 다시 그렸다.

"민서야, 강아지 왜 다시 그리는 줄 알아?"

"왜 다시 그려?"

"사람들이 민서의 강아지를 좋아해서."

살포시 웃으며 따라 말했던 민서 얼굴이 언젠가는 기억에서 흐려진다는 사실이 안타깝다.

민서의 1학년부터 파란 강아지를 만나기까지 한 순간도 무의미한 시간이 없었다. 그리고 매 순간 우리는 한 팀이었다.

가끔이라 더욱 소중한 민서의 함박 웃음

내가 왜 그랬을까_1시간 20분 동안 이모와 마주 앉아있던 반성의 날

집중력을 늘려라

강화물이 필요했던 착석

민서에게는 자폐성 장애에서 흔히 보이는 상동행동이나 틱이 없다. 학습 능력도 매우 좋은 아이다. 그런 민서에게 바랐던 몇 가지 중 하나는 집중력이었다. 1학년 당시 민서는 여러 가지 작업을 동시에 하며 자리를 옮겨 다니고 그룹 수업 때는 강화물이 필요했다. 색종이나 클레이 혹은 종이와 연필이라도 챙겨 앉아야 수업이 가능했다. 그런 민서를 보며 학교 수업 시간을 어떻게 보내는지 민서 엄마에게 물었더니 민서 책상에는 클레이 한 통이 항상 준비되어 있다고…. 학교는 무엇보다 착석이 중요한 환경이라 이해가 되었다.

5학년이 된 민서는 통합학급으로 가기 전에 개별학급에 들러 그날 본인의 학습 분량을 챙겨 간다고 한다. 통합학급 안에서 할 수 있는 것은 참여하고 그렇지 못한 상황에는 자신에게 맞는 공부를 하는 것이다. 저학년까지만 해도 따로 가지고 다니는 종합장에 빽빽했던 그림들이 고학년이 되어서 확연히 양이 줄었다고 한다. 장애아이가 학년이 올라갈수록 학습과 멀어지는 것을 당연하게 받아들여야만 할는지 진지한 고민이 필요하다.

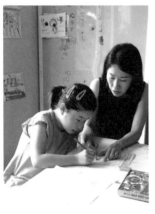
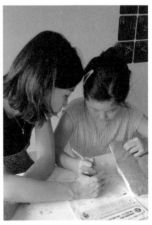

엄마와 함께 공부하는 민서

공동육아 수업 중에 엄마와 아이가 나란히 앉아 공부하는 시간이 있었다. 4팀이 적당히 거리를 두고 앉아 1시간 30분 정도 학습을 했다. 전에 없던 습관을 몸에 익히는 것, 아이를 대할 때 감정이 앞서는 말투를 버리고 눈높이에 맞는 언어를 사용하는 것, 집으로 돌아가서도 혼자 그 연습을 이어가는 것이 여간 어려운 일이 아니었을 것이다. 나는 주말과 공휴일에는 쉬어가는 학습을 빠짐없이 이어 가는 민서 엄마를 보며 오늘의 결과가 지극히 당연함을 깨달았다.

민서가 캔버스에 그림을 그리기 시작했을 때 짧은 집중력은 더는 피할 수 없어 보였다. 한 뼘 되는 직선을 한 선으로 그리는 것이 힘들었다. 그래서 시작한 훈련이 책 읽기였다.

글자가 빼곡한 책을 한 챕터씩 소리 내어 읽었다. 처음에는 흐트러지는 집중을 다잡기 위해 내가 옆에 앉아 도와주었고, 한동안은 밑줄을 그으며 읽거나 음을 붙여 노래하듯 읽기도 했다. 이 연습을 집에서도 같이 했는데 민서 엄마가 말하기를 집 어딘가에서 자꾸 노랫소리가 들린다고.

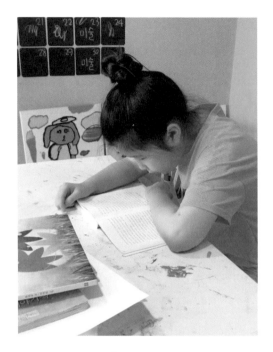

책 읽는 민서

사고력을 키우기 위한 독서였다면 책 내용도 되묻고 했겠지만, 우리의 목적은 그것이 아니었다. 오래 앉아 있는 연습과 집중이 끊어지지 않는 시간을 점차 늘리기 위한 훈련이었다. 소리 내어 읽는 것은 도망치는 집중을 붙잡는 데에 도움이 된다.

책 읽기에 흥미를 붙이기 위해 민서 엄마에게 부탁한 것은 민서와 함께 서점에 가서 스스로 읽을 책을 고르도록 한 것이었다. 좋은 기억이 긍정의 힘이 되어 앉아 있는 힘든 시간을 도와줄 것이었다. 그렇게 3~4권 읽기를 마쳤을 때 민서는 한 선 긋기에 어려움이 없었다.

또 하나의 변화는 글을 읽는 동안 만지작거려야 했던 물건들이 차차 사라졌다는 것이다.

어느 날 그림 그리는 우리를 지켜보던 민서 엄마가 적잖게 놀랐다. 민서의 스케치를 수정하면서 스무 번 넘게 일어나려는 민서를 다시 앉혔다. 나에게서 "OK!" 하는 허락을 받고 민서는 캔버스 앞을 떠났다.

"민서가 많이 크긴 컸구나! 왜 화를 안 내지?"

"우리 이제 이 정도야."

소리 지르며 작업실 밖으로 뛰쳐 나가던, 대차게 의자를 집어던지던, "흥!"하며 보란 듯이 종이를 찢던 예전 민서는 고이 접어 간직하련다.

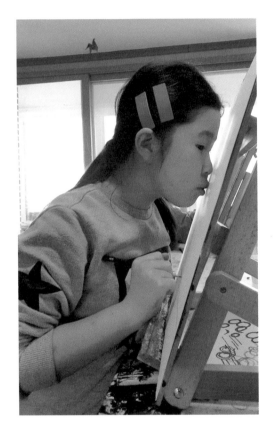

스케치하다 그림에 입 맞추는 민서

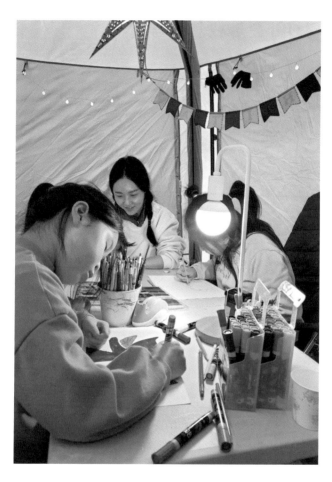

작업실 마당에 텐트 치고 그림 그리던 날

민서의 전시 관람 성장기

　희랑이와 미술 전시에 다니는 연습을 시작하고 늘 민서가 마음에 밟혔다. 같이 보면 좋아했을 텐데⋯. 어떻게든 도움이 될 텐데⋯. 그러면서 동시에 밀려오는 고민도 많았다. 민서 엄마가 동행한다면 올해 초등학교에 입학한 민서 동생의 일과와 조율이 필요하고 내가 민서를 데리고 다니는 것은 맡기는 민서 엄마의 입장에서 부담일 수 있었다. 이런저런 염려로 몇 달을 고민하고 마음이 섰다.

　"희진아, (민서 엄마와 동갑이라 이름을 부르며 지낸다.) 내가 민서, 희랑이랑 전시 다닐게. 이것저것 걱정도 되지만, 일단 해보자. 나는 민서한테 꼭 필요할 것 같아."

　마음이 복잡했을 민서 엄마가 이번에도 용기를 내주었고

두 아빠의 외조와 두 엄마의 기도로 셋이서 미술관을 다니게 되었다.

작업실 밖으로 나온 아이들의 대화에 변화가 생겼다. (민서는 늘 조수석에, 희랑이는 뒷자리에 앉는다. 아이들이 원한 자리다.)

"오빠, 목베개 좀 줘."

"여기."

"민서야, 등받이 좀 세워. 나 좁아."

"알았어."

동시에 자기 말만 하려는 아이들에게 알아들을 수 없으니 차례를 정해 말하도록 했고 "이제 누구 차례야?" 확인하며 하고 싶은 말을 하는 질서가 생기기도 했다. 처음에는 나의 도움을 받아 주고받았던 말들이 이제는 제법 자연스럽다. 자동차 안이라서 길거리라서 전시장이라서 나눌 수 있는 대화들이 있다. 새로운 환경이라 서로에게서 못 보던 모습을 보고 배우기도 한다. 목베개를 베고 얇은 이불을 덮은 채 잠든 민서를 희랑이가 한참 바라보더니 신기한 듯 말했다.

"엄마, 민서가 자요."

희랑이는 민서에게서 하나를 배운 것이다.

'차에서 자도 되는 거구나.'

내가 수십 번 말해줘도 소용없는 것을 친구는 금세 이해시킨다. 또래의 힘이다.

서울에서 첫 전시를 보고 인천에 있는 백화점에 들러 민서가 좋아하는 우동을 먹었었다. 이 동선에 안정을 느낀 민서가 두 번째도 같은 곳을 원했다. 멀리까지 나온 낯선 서울이 여러 가지로 부담스러운 자극이었을 것이다. 두 번째도 똑같이 움직이며 민서에게 말했다.

"민서야, 다음에는 전시장 근처에 있는 식당으로 가자. 그리고 근처에 있는 서점도 갈 거야. 이번까지만 여기 백화점이야. 알겠지?"

같은 내용을 민서 엄마도 민서에게 충분히 설명하고 세 번째 전시에 갔을 때 민서는 식당에 가지 않겠다고 했다. 빨리 집으로 돌아가길 원했다. 오는 길에 오늘의 일정을 서로 얘기하며 밥도 먹고 서점도 갔다가 집으로 돌아올 계획을 하고 있었던 희랑이가 틀어진 계획에 울기 시작했다.

"민서야, 어떡해. 오빠가 울어."

"오빠 누구 때문에 울어? 누구 때문이지?"

본인도 안정이 안 되는 상황에 울음이 터진 오빠까지, 민서의 마음이 얼마나 어수선했을까.

"민서야, 그럼 우리 서점만 들르자. 밥은 먹지 말자. 어때?"

한참 대답이 없던 민서가 상황을 말끔히 해결해 주었다.

"가자. 서점."

공기 반, 소리 반이라고 했던가! 울음까지 버무려 희랑이가 말했다.

"민. 서. 야~ 고. 마. 워~ (끄억 끄억)"

신이 난 희랑이도 행동에 조심이 묻어나는 민서도 충분히 책을 본 듯했을 즈음 아이들을 데리고 서점 반대편으로 한 바퀴 돌았다. 그곳에 있는 작은 식당 하나를 염두에 둔 계획된 행동이었다. 식당 앞을 지나며 복도에 있는 메뉴를 자연스럽게 훑었다.

"어! 민서야. 여기 우동 있어! 카레도 있어! 뭐 먹을래?"

"우동이랑 카레."

식당에 들어서자마자 신발을 벗은 채 책상다리를 하고

앉은 민서에게서 무언의 메시지가 전해졌다.

'자, 이제 내 음식을 내어 보아라~'

이날 이후로 전시, 서점, 식당은 가뿐한 코스가 되었다.

민서와 바깥 활동을 한 것이 이번이 처음은 아니었는데 전에 없던 변화를 발견하게 되었다. 시각 자극에 대한 반응이었다. 쇼핑몰에 갔을 때 한 매장을 보고는 민서가 갑자기 굳었다. 시야를 정면에만 고정하고 내 팔을 꼭 잡고 걸었다. 돌아오는 길에 그 매장 앞을 지나올 때도 같은 반응이었다. 서울 어딘가를 지나며 건물 앞에 세워진 대형 조형물을 보았을 때도 "이모, 빨리 가요!" 하며 몹시 불편해했고 한 날은 전시장 앞에서 그 불안함이 크게 터졌다.

전시장 바로 앞에 주차하고 우리가 볼 전시를 손으로 가리켰는데 그곳을 확인한 민서가 갑자기 뒤집혔다. 전시장 전면에 진열된 몇 개의 작품 중에 그 불편함이 있었을 것이다. 희랑이를 전시에 들여보내고 민서와 나란히 앉았다. 눈물을 쏟으며 힘들어하는 민서가 너무 마음 아팠다.

"안 들어갈래요! 나는 안 들어갈래요! 싫어요! 안 들어갈래요!"

"민서야, 안 들어가도 돼. 이모는 민서를 억지로 데려가지 않아. 걱정하지 마."

"고맙습니다."

고개까지 숙이며 인사하는 민서였다.

같은 날 보기로 했던 전시가 두 개였는데 두 번째 전시는 유리문 밖에서 전시장 안을 눈으로 읽고는 큰 어려움 없이 들어갔다.

무엇이 원인인지 안다면 도울 수 있을 것 같아 민서 엄마와 함께 고민했었다. 이 무렵 한 과목의 교과서 표지에도 비슷한 반응을 보였다고 했다. 책 표지와 내가 짐작했던 대상들 사이의 특별한 관계를 찾기는 어려웠지만, 공포의 상황에서 민서가 벗어날 수 있는 통로를 알려주고 어깨를 빌려주는 일은 얼마든지 할 수 있었다.

나에게 기대지 않고 혼자 _ my your memory

안을 살피고 조심스럽게 _ 팀 버튼 특별전

아이들이 좋아할 법한 전시를 신중히 골랐고 내 팔을 꼭 붙잡고 걷는 민서를 발맞추어 따라갔다. 아이들의 상황을 살피느라 어떤 다양한 전시도 나에게는 같은 주제였다. 아이라는 작품, 지난번과 달라진 아이들의 작은 변화. 이것에 예술적인 감동이 있었다.

이제 민서는 내 팔을 잡지 않는다. 전시장 안에서 다음 섹션으로 넘어갈 때 벽 끝자락에서 잠시 멈추고 심호흡하는 민서를 지켜본다. 그 모퉁이를 스스로 돌고야 마는 민서다.

미술관이 편안해지다 _ 국립현대미술관 과천

함께 외출을 시작하고 민서에게 같이 가고 싶은 곳이 많아졌다.

"이모, 백화점 가요." "이모, 화방 가요." "이모, 스노우파크 가요." "몇 월 며칠?"

이런 민서에게 오빠 역할을 톡톡히 하는 희랑이다.

"민서! 그건 이미 말했지? 또 얘기하는 거 아니야. 재미없어."

전시 관람 후 가고 싶은 곳을 찾는 아이들.
희랑이는 동물 보러, 민서는 우동 먹으러

민서라는 그림

민서의 여우 스케치

· 스케치

민서가 좋아하는 고양이, 강아지 외에도 동물의 형태를 참고할 수 있는 몇 권의 책을 준비하고 보고 그리도록 권했다. 그리는 것만 반복해서 그리는 습관에 변화를 주기 위함이었다. 처음에는 여리게 밑선을 그려 주었고 점차 연습해 종이를 옆에 두고 먼저 그리는 나를 따라 그리는 것이 가능했다.

이 과정은 캔버스에 그리기 시작하면서 다시 한번 반복됐다. 갑자기 커진 크기가 익숙하지 않아 비례가 혼란스러웠을 민서라 차근차근 연습하며 감을 익히는 시간이 필요했다. 이제는 나의 손을 빌리지 않고 캔버스에 스스로 스케치 한다. 수정이 필요한 부분은 말로도 전달이 충분한 수준이 되었다.

그러고 나니 다른 숙제가 보였다. 쉬는 시간에 혼자 끄적이는 그림과 캔버스의 그림이 분리된 것이다. 혼자 끄적이는 그림이 민서의 그림임에도 캔버스에서는 볼 수가 없었다.

"민서야, 민서는 뭐 좋아해? 민서가 좋아하는 거 그려 보자."

나의 새로운 제안에 시작했던 그림이 "신비아파트" 시리즈였다.

몇몇 귀신들을 그린 후에도 주로 책을 참고하며 그렸는데, 어느 날은 민서의 캔버스 안에 있는 여우가 아무래도 불편했다. 남의 집 안방을 차지하고 있는 손님 같았다.

"민서야, 이건 아닌 것 같아. 아무리 봐도 민서의 여우 같지가 않아. 정말 미안한데 우리 다시 그리자."

새로운 종이를 꺼내 몇 개 안 되는 선으로 슥슥 여우를 그리는 민서를 보며 웃음이 나왔다.

"그렇지! 이게 민서 여우지!"

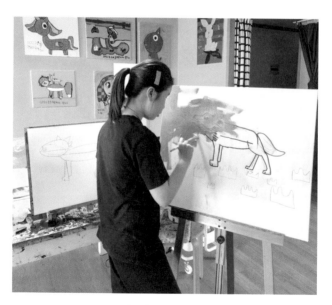

민서의 여우를 찾아서

셀 수 없이 전진과 멈춤을 반복했고 때로는 돌아가는 길을 선택했다. 그 성실함의 보답으로 소름 돋는 몇 개의 민서 스케치를 만났다. 여전히 민서는 혼자 끄적이는 그림이 상당하다. 오랫동안 기다리고 있는 유니콘도 아직은 캔버스에서 만날 때가 아닌가 보다. 이 원석 중에 어느 것이 반짝이는 다음 보석이 될지 너무나 기대된다.

파란 강아지 스케치

캥거루 스케치

· 채색

민서는 물감으로 채색하는 것을 좋아하는데 큰 캔버스에 그리면서 작품에 빛이 났다. 민서의 과감한 붓 터치가 살아나니 그림이 한결 돋보였다. 이번 전시를 준비하며 알게 된 가장 큰 소득이다.

'민서 그림은 큰 캔버스가 답이었구나!'

민서가 원하는 색이 중심이 되고 내가 곁들이는 색을 골라준다. 한 면에서 두 물감이 번져 만나는듯한 채색 기법은 민서가 혼자 그리는 그림에서 종종 나왔었다. 마카로 색칠했던 그림들이었는데 그 오묘한 느낌이 참 좋았다.

민서의 손에 물감과 붓이 들려 있을 때, 이때는 옆에서 바짝 긴장하고 지켜봐야 한다. 물감이 멋있게 섞인 부분이나 제대로 뭉치고 흐르는 부분, 꼭 남겨야 할 붓 자국을 살리려면 민서의 속도를 잘 따라가고 있어야 한다. 정말 순식간이다.

'뭐야! 다 끝난 거야? 여긴 이대로 두는 거야? 요만큼만 칠하는 거야?'

나는 상상조차 할 수 없는 구조가 민서의 머릿속에 있다.

좀 아쉬운가 싶어서 다시 보면 기가 막힌다.

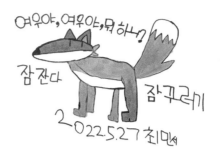

여우야, 여우야, 뭐 하니?

잠잔다

잠꾸러기

2022.5.27 최민서

오리
고양이
2020.3.12 곰

2021. 4.30.곰

테디베어오빠

Teddy
Bear
&
BUNNY

채색 _ 색 섞어 쓰기

211

민서의 채색에서 아쉬운 것은 정교함이었다. 손이 빠르고 거침없다 보니 형태를 침범하는 일이 잦았다. 테두리가 일정한 두께가 아니고 정말 느닷없는 부분에서 검은색 면적이 넓게 그려지는 것은 의외의 좋은 그림을 만들기도 했지만, 형태 유지와 완성도를 위해 마지막 작업은 보완이 필요했다.

　　그래서 바꾼 방법이 검정으로 초벌을 칠하는 것이었다. 형태가 되는 부분을 검은색으로 그림자 인형처럼 먼저 칠하고 색을 올릴 때 검은 외곽을 넘지 않도록 집중했다.

　　"민서야, 검은색에 닿지 않아야 돼~ 검은색은 꼭 필요한 색이야~"

검정색 초벌

외곽을 조심하며 안쪽을 채우는 방법이 마지막에 얇은 선을 그리는 것보다 훨씬 수월할 것이었다. 넉넉하게 발라 놓은 물감을 긁어내며 밀도를 만들기에도 좋은 방법이었다.

색 올리며
질감 표현하기

오래전 어느 날 그림 그리는 민서를 기다리며 작업실 한쪽에서 민서 엄마는 뜨개를 떴다. 민서에게 줄 유니콘 인형이었다. 그 모습이 내 안에 오랫동안 남았었다.

민서 그림의 밀도를 고민하다 그 추억과 연결 지어 보기로 했다. 참고될만한 영상을 보여주고 엄마가 만들어 줬던 뜨개 유니콘을 이야기하며 한 줄 한 줄 그어나갔다. 좋은 감정을 꺼내어 나누고 그림으로 옮기니 민서의 집중력도 한결 길어졌다.

아이의 관심사를 알고 기분 좋은 추억을 불러오는 건 우리가 함께한 시간이 제공해 주는 미술 재료다. 무엇으로도 대체할 수 없는 이 재료 덕분에 민서의 캔버스가 각별하다.

전시장 앞에서 닭똥 같은 눈물을 쏟았던 날, 나머지 일정을 무리 없이 마치고 돌아오는 차 안에서 민서가 작은 소리로 말했다. 하마터면 놓칠뻔했다.

"이모, 사랑해요."

"뭐? 민서야, 뭐라고? 방금 뭐라고 했어?"

끝내 다시 들을 수 없었고 전에도 후에도 두 번 듣지 못한 말이다.

민서의 성장통을 곁에서 함께 할 수 있어 영광인 이모의 마음을 알까? 맡겨 놓은 제 자리인 양 나의 무릎에 올라앉던 작고 가볍던 아이가 이제는 내 키를 넘어서 훌쩍 자랐다. 더는 마음을 기대도록 어깨를 빌려줄 수는 없지만, 무심한 얼굴을 하고 작업실에 걸어 들어오는 민서를 오래도록 맞아 주고 싶다. 민서가 스스로 일구어갈 매일을 곁에서 바라보며 같이 익어가고 싶다.

연보라 유니콘 65×53cm_marker, acrylic on canvas_2022.04.22

핑크 고양이 39.4×54.5cm_marker, acrylic on paper_2022.04.25

천사 피기 악마 피기 65×53cm_marker, acrylic on canvas_2022.06.03

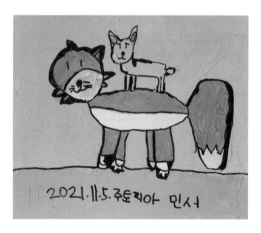

주토피아 65×53cm_marker, acrylic on canvas_2021.11.05

여우야 뭐하니 72.7×60.6cm_marker, acrylic on canvas_2022.05.23

여우야, 여우야 뭐하니 100×73cm_marker, acrylic on canvas_2022.08.23

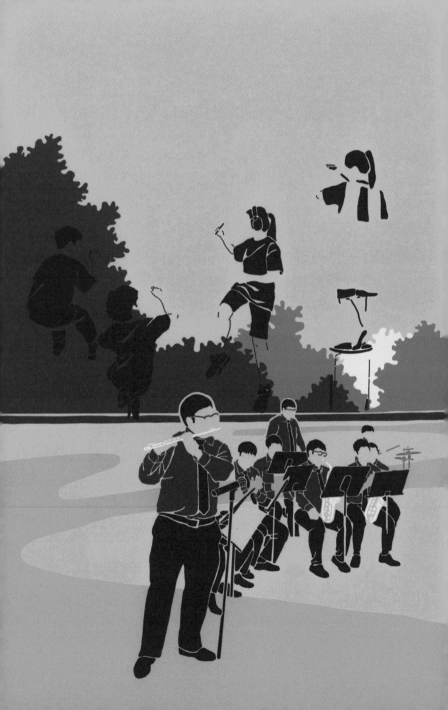

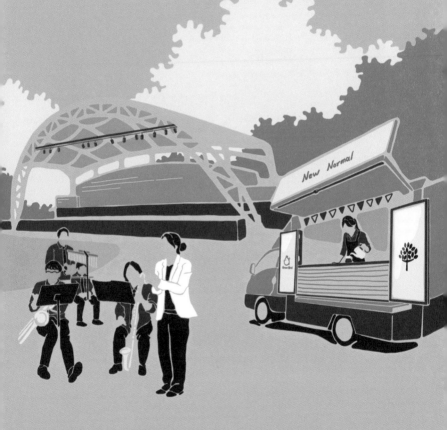

Part 5

드디어 10월 1일

　태양은 단 한 번의 게으름을 피우는 법이 없다.

　누구에게나 공평하기 위해 정해진 날을 앞으로 당기는

일도 뒤로 미루는 일도 없다.

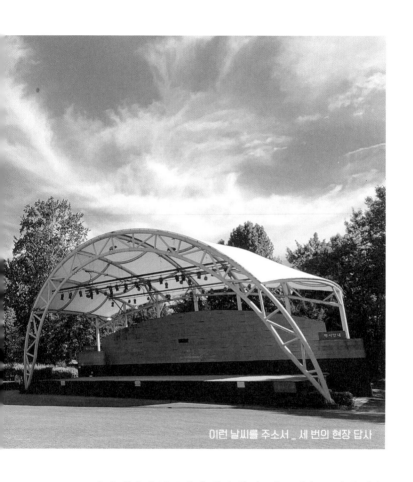

이런 날씨를 주소서 _ 세 번의 현장 답사

이런 태양과 공존하며 내가 할 수 있는 일은 똑같이 받은

시간을 몇 시간짜리로 쓰느냐를 선택하는 것 뿐이다.

나에게 가장 꽉 찼던 하루. 드디어 그날이 시작되었다.

전날 짐으로 가득 채워 둔 두 대의 차에 시동이 걸리고 나란히 서울로 향한 것이 6시 20분이었다. 남편의 차에는 13개의 캔버스와 자잘한 짐들, 나의 차에는 새벽잠에 취해 눈이 안 떠지지만, 반드시 가야 한다는 아이와 오늘을 위한 갖가지 물건들이 쌓여 있었다.

두텁게 내려앉은 안개로 영종대교에는 50km/h 이하의 속도 제한구간이 생겼고 비상등을 켠 채 서행해야 했던 아침이었지만, 무엇보다 비가 아닌 것에 감사했다. 야외행사라 날씨의 전폭적인 협조가 필요했다.

도착해서 마무리까지 나의 동선을 그려보며 확인하고 또 확인 하기를 반복했고 틈마다 기도한 한 가지는 성과보다 안전이었다. 곳곳에서 일어날 법한 사고가 자동으로 머릿속에 그려질 때마다 눈을 질끈 감으며 할 수 있는 건 기도뿐이었다. 모두가 무탈하길 바랐다.

오늘 일정의 첫 번째 고비이고 가장 신경을 곤두세웠던 과정이 대형 현수막 설치였다. 4.5 × 5m 크기의 열린 무대 벽면에 설치될 아인스바움 로고였다. 크기를 신경 쓰느라 간과한 것이 있었다. 작업실 벽에 고정해 놓고 그린 로고가

떼면서부터 갈라지기 시작한 것이다. 캔버스에 완성한 그림을 나무 틀에서 떼어 내 둘둘 말아 이동한 격인데, 그림이 온전할 리 없었다. 하얀 페인트에 균열이 생길 때마다 똑같은 것이 심장에도 반사되었다. 남편의 다독임이 아니었다면 뜬 눈으로 출발했을 새벽이었다.

사다리가 도착하자마자 단원들과 팀이 되어 현수막을 들어 올렸다. 우려했던 것보다 사다리에 오른 3m 높이는 무섭지 않았다. 고백하건대 나는 어지간한 놀이기구도 못 탄

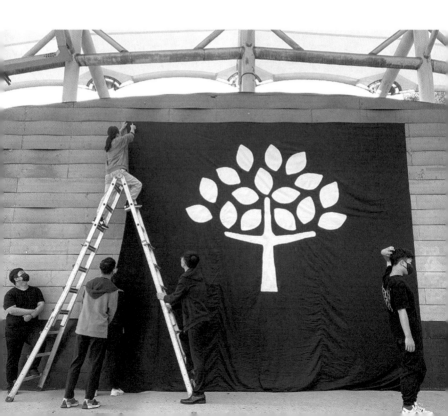

다. 높이나 속도를 즐기는 운동 또한 좋아하지 않는다. 그런데도 신기한 것이 이 사다리는 전혀 두렵지 않았다. 양쪽에서 사다리를 힘껏 눌러주고 쉼 없이 조심하라고 토닥여 주던 단원들 덕분이었을 것이다. 작은 나에게 놀라운 용기를 심어 주는 사람들이다.

"갈라진 부분만 한 번씩 덧칠하고 마무리하겠습니다!"

큰 변수 없이 현수막을 고정하고 미리 챙겨온 페인트를 꺼내 벌어진 틈을 덮고 있는데 살며시 다가온 두 분이 같은 목소리로 말했다.

"전혀 안 보여요."

그렇다. 이것은 단장님께만 들리는 셰이커의 희미한 엇박 소리일 것이고, 상훈 어머님만 아실 공복을 알리는 미세한 예민인 것이다. 나에게만 보이는 것, 나만 질끈 눈 감으면 되는 것. 그들의 진심 어린 위로에 안정이 되었다.

속속 악기들이 자리를 잡고 행사 준비에 속도가 붙었다. 미술 전시 구역도 도서출판이곳 대표님과 지영씨가 도착하면서부터 착착 모양새가 갖춰지기 시작했다. 열린 무대를 사이로 건너편에 있던 장애 이해 홍보 부스는 여러 손길

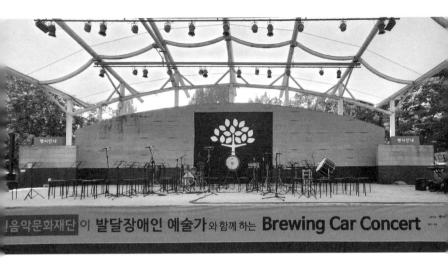

준비를 마친 열린 무대

들이 모여 손님 맞을 준비로 한창이었다. 원래 계획은 홍보 부스 옆으로 브루잉 카가 배치될 예정이었으나 갑작스러운 변경 요청으로 부득이 따로 자리를 잡아야 했다. 멀리 떨어져 있는 브루잉 카 세팅만 남은 상태였다.

이렇게 끓어오르는 열기가 과해지지 않도록 분위기를 다잡아 준 건 다름 아닌 단장님이셨다.

"컵라면 먹을 사람~~~"

　여기저기서 손을 들며 "저요!" 하는 사람이 늘었고, 유정숙 선생님의 가슴에 활활 타오르는 불꽃이 보였다.

　"아…. 안 되나? 브루잉 카 끝내고 먹어야 되나?"

　"……(부들부들)"

　그러거나 말거나 곁에 선 단원들은 언제나처럼 해맑았다.

　14년 동안 이랬을 이들을 바라보는 마음이 참 편안했다.

이른 아침부터 몸을 쓰고 맨바닥에 둘러앉아 함께 먹는 컵라면 맛은 어떤 표현으로 설명할 수 있을까? 행사도 행사지만 이런 소소한 즐거움 때문에 다시 한번 그 시간이 그리워진다.

점심이 되니 각 부스마다 정돈된 모습들이 드러났다. 머릿속에 그렸던 것보다 훨씬 더 환했다. 미술 전시는 12시에 작품을 포장한 비닐을 걷어냈는데 미리부터 비닐에 덮여 있는 희뿌연 그림들을 둘러보시는 분들이 많았다.

작품들이 하나둘 제 색을 드러내고 전시가 시작되었을 때, 작품 앞을 지나는 발걸음에서 감탄의 소리가 들려올 때, 나의 설명을 듣는 이의 눈이 나와 같은 지점에서 힘주어 커질 때… 다시 돌아가 써 내려가는 그 날의 감정들이 아직도 엎힌 것처럼 명치에 걸려있다.

특히나 기억에 남는 두 사람이 있다. 은비의 기린 그림 앞에서 눈물을 흘리던 두 엄마였다. 한 분은 한참 서 계시기에 설명해 드리려 다가갔는데 이미 울고 계셨고, 다른 한 분은 멀리 있는 나에게 먼저 오셔서 그림을 물어보셨다. 은비와

그림의 설명을 듣는 중에 눈물을 훔치셨는데 마음이 너무 이상하다고 표현하셨다.

"아이들과 그림을 그리면서 여러 감정을 느껴봤어요. 심지어 오늘 전시에 참여한 작가 중에는 제 아들도 있어요. 그런데 그림으로 저를 울린 건 이 기린이 처음이었어요. 저와 같은 걸 느껴 주셔서 너무 감사드려요."

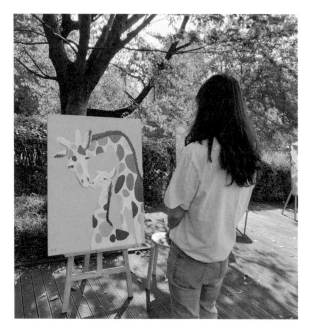

작품을 보며 눈물 흘리시는 어머님

준비를 마친 Brewing Car

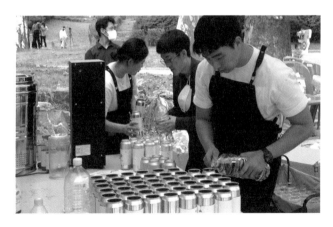

발달장애 바리스타와 카페 그린버드의 협업

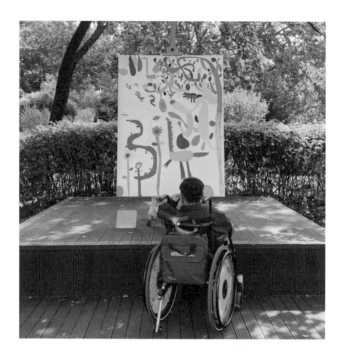

시우 작품을 감상 중인 아인스바움 윈드 챔버 단원 인서

작품 사이를 뛰어다니는 아이들이 있었고, 조심스럽게 캔버스를 쓰다듬는 손길들이 있었다. 작가들의 스케치에 색을 입혀 주는 또 다른 예술가가 있었고, 그들을 돕는 아인스바움 단원의 어머님들이 있었다. 무엇하나 더 할 수 없을 만큼 아름다웠다.

작품 수준에 한 번, 작가들의 나이에 또 한 번. 그림에 머물렀던 눈빛이 번뜩이는 순간이 두 번씩이었던 것 같다.

이 작가들의 작품이 더도 말고 오늘처럼 그들의 자리에서 세상과 함께하며 반짝이길 바란다. 전시장을 물들여 준 각양각색의 사람들처럼 자신의 색을 잃지 않고 주변과 어우러지길 꿈꾼다.

일 년 중 가장 알록달록한 계절, 가장 사람이 많은 토요일, 서울 어린이 대공원.

우리의 전시는 오늘, 이곳이어야만 했다.

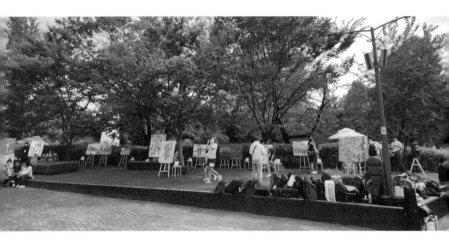

미술 전시회 전경

각양각색 현장 컬러링 1

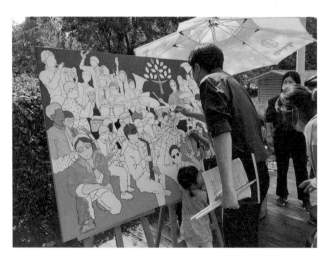

드럼을 곱게 색칠하는 드러머 동건씨

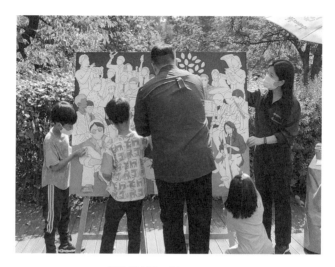

함께 채워가는 현장 컬러링 2

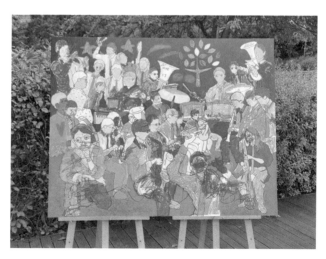

모두의 손길로 완성된 컬러링

잠시 들른 장애 이해 홍보 부스에서 감사한 분을 만났다.

『오늘도 좋은 일이 오려나 봐』에 소개된 단아 작가의 그림엽서를 곱게 쓸며 "예쁘다~ 예쁘다~"하셨던 분이셨다. 엽서를 구매하고 싶다 하셨는데, 이번 행사는 수익 활동이 허락되지 않아 작품이 실린 책을 소개해 드리는 것으로 대신할 수밖에 없었다. 부디 안내해 드린 책을 통해 단아 작가와 다시 만나시길 바란다.

이 책 외에도 함께해 줘서 든든한 책들이 있었다. 엄마들이 손수 지은 아이 이야기들이었다.

장애 이해 홍보 부스 _ 안내 중인 아인스바움 윈드 챔버 단원의 어머님

『느려도 괜찮아, 빛나는 너니까』『너때메 웃는다』『어떤 육아, 두 밤 여행』

이 네 권의 책이 나란히 있는 것이 뭉클했다.

내가 너무나 바라는 세상이다. 부모가 아이를 드러내고 장애가 특별한 일이 아닌 세상. 더 많은 부모들이 아이가 달아주는 작가 뺏지를 가슴에 달도록 마중물이 되어줄 책들이다.

소소한 소통의 쉬운 글로 담은 다양한 주제의 책들과 권용덕 선생님의 제자들을 묘사한 책이 함께 있어 든든했고, 아쉽게도 이 테이블에 올리지 못한 책들이 마음에 밟혔다. 평소에 더 관심을 두었더라면 짧은 준비기간이 문제가 아니었을 것이다. 아쉬움이 남긴 새로운 다짐에 감사하며 다음을 기약하기로 했다.

4시! 아인스바움의 본공연이 시작되었다.

(잔디광장의 미니콘서트는 거리가 멀어 갈 수 없었고, 분수대 앞 버스킹은 미술 전시 부스 바로 앞이라 감상의 영광이 있었다.)

오늘 공연 전에 몇 번의 큰 무대가 있었지만, 무대 뒤에서

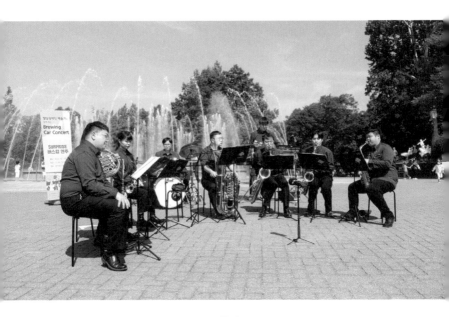

아인스바움 윈드 챔버 _ Busking

스탭으로 일했거나 책을 소개하며 함께 무대에 서야 했기에 아쉽게도 직관의 기회는 없었다. 그래서 오늘은 단단히 마음을 먹은 차였다. 미술 전시는 도서출판이곳 대표님께 상의도 없이 맡겨두고 무대가 가장 잘 보이는 뒤쪽 가운데에 자리를 잡았다.

아이가 연주복을 입고 단원들과 함께 섰던 첫 무대가 6월 7일, '밀알의 밤'이었다. 아이의 틱이 한창 심했던 그 날은

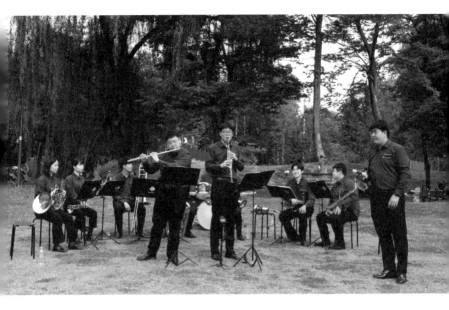

아인스바움 윈드 챔버 _ Mini Concert

선명하게 시야에 들어오는 아이를 애써 보지 않으려 눈에
잔뜩 힘을 주었다. 아이가 스칠 때마다 요동치는 아이의 불
안이 고스란히 느껴져 심장이 조였기 때문이었다.

　어느 날 한 단원의 어머님이 알려 주었다.
　"희랑이가 틱을 안 하네. 무대 위에서 몸 떨리는 걸 거의
볼 수가 없던데?"

그 말을 듣고 돌아보니 역시 그랬고, 그 사실을 내가 아닌 다른 사람에 의해 알게 된 것이 더욱 놀라웠다. 내가 몰두해 있던 아이를 향한 관심이 한 사람이 아닌 아인스바움이라는 공동체로 옮겨졌다. 시선이 분산된 엄마로부터의 여유가 아이를 편안하게 했을 것이다.

열린 무대를 향한 나의 눈에는 더 이상 한 명이 들어오지 않는다. 하나의 공동체가 아름답게 빛날 뿐이다. 너무 눈이 부셔서 연주 시작과 동시에 눈물이 났다.

오늘의 꿈이 시작되었던 5월, 아이들이 미술 작업을 마쳤던 7월만 해도 이 페이지에는 네 명의 아이들과 그림 이야기로 채워질 예정이었다. 엄마들과 아이에 대한 깊이 있는 이야기를 나누고 한 명 한 명을 최대한 묘사하려 했다.

그러나 과정은 나를 그 길로 데려가지 않았다. 더 많은 사람과 더 넓은 세상을 보도록 이끌었다.

10월 1일, 그곳에 모인 이들 가운데 빠져도 되는 사람은 단 한 명도 없었다. 미술과 음악이, 예술을 전하는 사람과 향유하는 사람이, 웃음을 나누는 장애인과 비장애인이 모두 함께여야 했던 하루였다.

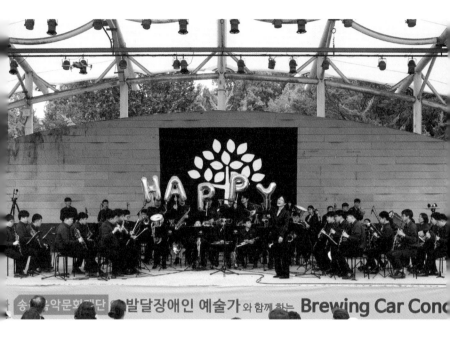

열린 무대 위의 아인스바움 윈드 챔버 _ Jubilo Jubilo

이날의 풍경이 내가 꿈에 그리던 통합의 세상이었고, 내
가 그리고 싶었던 오티즘이었다.

"New Normal! 지금이 통합의 시대다."

자신의 그림을 바라보는 민서

"내 그림이 어디에 있었지?"

"서울 어린이 대공원에 있었지."

작업실에서 그림 그리는 민서가 몇 번을 되묻는다.

"엄마! 오늘 정말 재밌었어요! 또 오자!"

마지막으로 현장을 정리하고 열린무대 앞을 떠나며 희랑이가 말했다. 아이의 얼굴에 내려앉은 피곤함이 고스란히 보였지만, 하루를 돌아보며 엄지손가락을 치켜세우는 아이도 기쁨으로 한 뼘 자란 하루였을 것이다.

자신의 그림을 바라보는 시우

"이모, 미술관 집(작업실)에 가요. 언제 가요?"

시우의 기억에 집 앞 바다, 할아버지의 산속 마을, 태국 집 말고 또 하나의 가고 싶은 장소가 생겼다. 엄마와 나누는 많은 대화 중에 새로운 이야기로 소재가 늘었다. 시우에게 보냈던 개미 이모티콘이 만든 "도대체 이모는 왜 개미를 보냈을까?"의 무한 반복은 시우 엄마에게 좀 미안하다.

미국에서 온 마음을 보내 준 은비와 은비 엄마까지, 무엇을 더 담을 수 없이 단단하게 찬 하루가 그렇게 지나갔다.

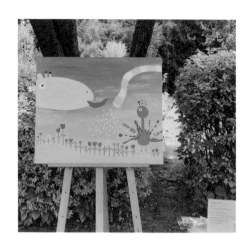

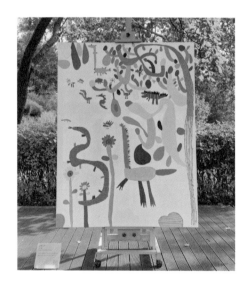

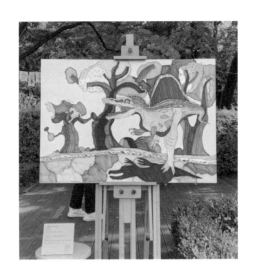

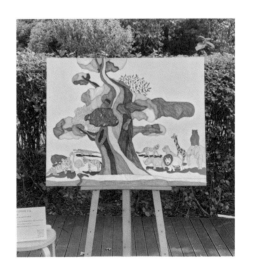

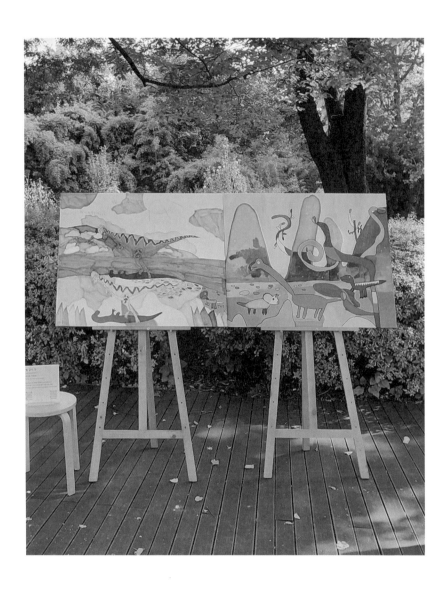

공룡합체 선시우 145.5×112cm_acrylic on canvas

이곳에 사는 동물들은 두 마리 이상의 공룡들이 합체된 모습이다. 각자의 색을 가진 이들은 이상한 것이
아닌 특별한 것이다.

비밀의 시간 선시우 65×53cm_acrylic on canvas

사람들이 모두 돌아간 동물원의 저녁, 동물들이 모여 즐거운 시간을 보낸다.
코끼리는 낮 동안 더웠을 꽃들에게 물을 주고, 장난꾸러기 기린은 그 물을 빼앗아 먹는다.
꽃 두 송이가 사라져 찾고 있는 공작새. 그 꽃은 어디에 숨었을까?

스피노사우르스 이희랑 116.5x80cm_marker on paper_2022

마치 춤 추는 듯한 나무들을 총총 걸음으로 지나는 스피노사우르스. 잔잔하게 일렁이는 물결이
연상되는 바닥 무늬는 명도에 따라 나무의 그림자처럼 보이기도 한다.

동물12마리의 모음 이희랑 100x80cm_marker on paper_2022

동물들이 이글거리는 태양을 등에 업고 쉴만한 곳으로 모인다. 더위를 식히고 갈증을 덜 수 있는
곳, 오랜 세월 동안 깊이 뿌리내린 한 그루 나무면 충분하다.

형, 같이 가 이희랑 선시우 (Collraboration 1) 각 100x80cm_marker on pape, acrylic on canvas

앞서서 달려가는 형들을 동생들이 우르르 따라 달린다. 그런 동생들이 신경 쓰이는 듯 힐끔 시선을 보내는 형들.
나란히 앉아 그리던 두 작가들의 마음이 작품에 고스란히 녹아 있다.

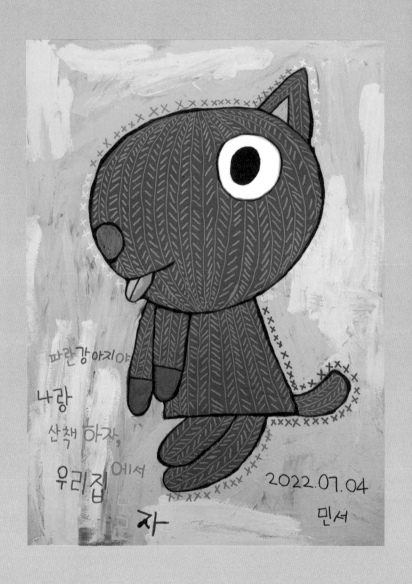

파란강아지야

나랑

산책 하자,

우리집 에서

자

2022.07.04

민서

Autism dog 최민서 80×100cm_acrylic on canvas

"이 강아지는 나야." 작가의 완벽한 한 줄 설명이다.

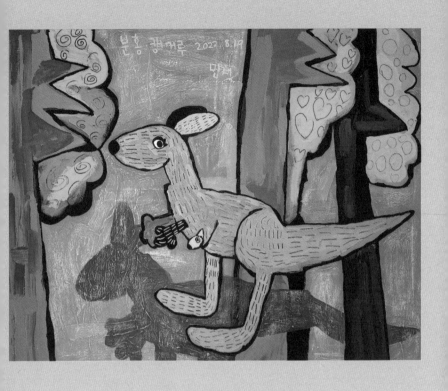

분홍캥거루 최민서 100×80cm_acrylic on canvas

혼자 놀러 나간 아기를 찾아 집으로 돌아가는 길.
엄마 손을 놓고 홀로서기를 시작한 작가의 마음에 스친 따뜻한 온기는
세상에서 가장 안전하고 따뜻한 주머니였다. 엄마라는 주머니.

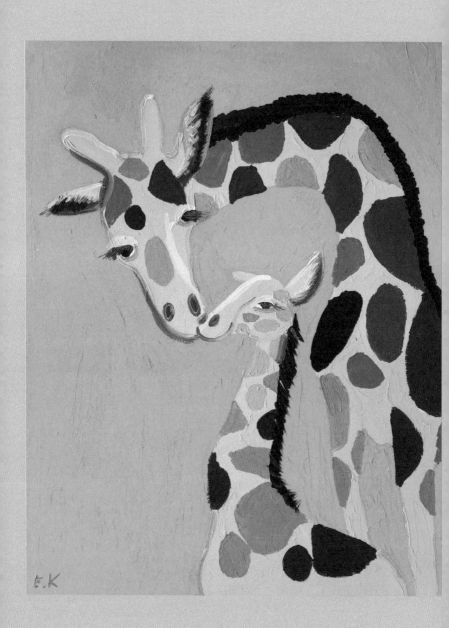

Giraffe 김은비 80×100cm_acrylic on canvas

작가는 거푸집을 만들고 모래성을 쌓는다. 쉬 무너질 것같이 연약하지만 강인한 이유다.
작품에는 기린의 얼굴과 분위기에서 느껴지는 부드러움, 대범한 구도에서 전달되는 단단함이 공존한다.

Cherry blossoms 김은비

80×100cm_acrylic on canvas

톡, 톡, 톡, 이라는 소리로 만든 작품이다.
막 튀어 오르기 시작한 팝콘 소리가 들린다.
하늘 위로 솟아오르려는 발돋움이 느껴진다.
높이 오르고, 멀리 퍼져라.
5월에 내리는 함박눈, cherry blossoms.

Over the rainbow 김은비 최민서 (Collraboration 2) 각 72.5x100cm_acrylic on canvas

반대편에서 나를 비추는 다른 듯 닮은 또 하나의 무지개가 있다. 한 번도 자신을 본 적 없는 무지개는 무슨 생각을 했을까? 두 작가는 서로를 바라보며 무슨 생각을 했을까?

2022.7.27 민서

Part 6

발달장애 미술교육 Q&A

1. 미알못(미술을 알지 못하는) 엄마는 어떻게 환경을 만들어 줘야 할까요?

미술에 대한 접근 이전에 아이와 함께하는 책상을 점검해 보시길 바랍니다. 아이와 마주 앉아 공부하는 습관이 다져져 있는지, 책상 주변의 물건들은 제자리에 있는지, 아이가 준비물을 꺼내어 공부하고 마치면 다시 정리하는 과정을 인지하고 행동으로 옮기는 연습이 되어 있는지요.

미술 환경은 일반적인 책상의 환경과 크게 다르지 않습니다. 책이 놓인 자리에 크레파스와 물감이 있을 뿐이고, 학습의 소재가 달라지는 것뿐입니다.

아이 손이 닿는 거리에 미술 재료가 있어야 하고, 주기적으로 흥미를 끌법한 것으로 바꿔 주는 것이 좋습니다. 아이와 동행이 가능하다면 재료를 사는 것부터 함께 하시길 추천합니다.

미술 재료는 가장 기본적이고 저렴한 것이 좋아요. 기본 재료로도 다양한 활동이 가능합니다. 크레파스, 색연필, 싸인펜. 물감 중에는 수채물감, 포스터물감, 아크릴물감 정도

도 훌륭합니다. 화방에 진열된 이름 모를 재료에 두려워하지 마시고, 작은 문구점에서 손쉽게 살 수 있는 어린이용 물감을 추천합니다. 고가의 전문가용 물감보다 아이가 좋아하는 캐릭터가 그려진 최저가 물감으로 두 개 사는 쪽을 권합니다.

쭉쭉 짜고 맘껏 바르도록 허락해 주세요. 자리를 비우지 말고 옆에서 칭찬으로 함께해 주세요. 처음에는 시작도 정리도 부모님 몫이지만 길게 보시고 하나씩 가르쳐 보세요. 분명히 아이가 다음 그 시간을 기다릴 거예요.

이렇게 환경에 적응이 돼서 그림을 그려 볼 수 있겠다 싶을 때, 미술 선생님의 역할이 부담되신다면 전문가를 활용해 보세요. 방문 선생님이나 미술치료 수업이 이즈음에 큰 도움이 될 것입니다. 외부 기관과 집안에서의 미술 활동이 연결되도록 선생님과 소통하시는 것도 매우 중요합니다.

2. 아이가 뚜렷하게 미술에 재능이 있는 건지 잘 모르겠어요. 그래도 미술로 자극을 주는 것이 아이에게 도움이 될까요?

　미술 활동의 목적을 잘 생각해 보세요.

　아이의 소질과 재능계발을 위한 목적이 아니라 미술 활동을 통해 기를 수 있는 유익한 습관이 목적이라면 건강한 자극이 되어줄 것입니다.

　끊임없이 도구를 이용하고, 생각하고, 집중하는 연습들이 가능한 분야입니다. 비단 그림만이 아니라 삶을 사는데 꼭 필요한 연습이지요.

　부모님과 아이가 다른 분야보다 미술에 대한 접근이 쉽다면, 그래서 아이와의 소통을 끌어낼 수 있다면 아이의 재능과 관계없이 꾸준히 가까이하시길 바랍니다.

　본래 재능은 꾸준한 노력이 더해질 때 빛이 나지요. 장애 아이들의 경우에 꾸준한 노력이 재능을 만들어 내기도 하는 것 같습니다. 꾸준함의 힘과 아이를 믿어 보세요. 보너스처럼 재능이 딸려 올 수도 있습니다.

3. 미술 재료를 정리하는 팁이 궁금합니다.
(재료 정리, 그림 정리 등)

제 기준으로 정리된 미술 책상이란 다음 작업에 묻어남이 없는 상태입니다. 책상에 물감이나 싸인펜이 지져분하게 발라져 있어도 새 종이에 영향을 주지만 않는다면 괜찮습니다.

모든 재료의 정리도 같은 기준입니다. 작업에 불편함이 없으면 그만입니다.

처음에는 재료 선반을 정리하는 일에 제 손이 필요했습니다. 지금은 아이들이 관리하는데 당연히 야무지지는 않습니다. '차라리 내가 하고 말지.' 하는 순간이 여전히 많지만, 몸이 달아도 기다리려고 노력합니다. 언제까지 해 줄 수도 해줘서도 안 되는 일이니까요.

완성된 낱장의 그림은 크기별로 두 개의 파일에 정리합니다. 민서는 그림을 완성한 순서대로 꽂고, 희랑이는 공룡을 분류해 나누어 꽂습니다. 스케치가 마무리되면 한 번, 채색하고 사인까지 적어 넣으면 한 번, 작품당 두 번 사진을 찍습니다. 일 년에 한두 번 데이터를 백업해 연도별로 정리해 둡니다. 이런 자료가 책으로 정리하는 일에 많은 도움이 되었습니다.

4. 형태를 그리는데 어려움을 보입니다. 어떻게 접근하면 좋을까요?

앞서도 언급했지만, 아이의 성향에 따라 다른 출발이 필요해 보입니다. 기본 공식을 암기해야 풀 수 있는 수학 문제처럼 그림에도 약간의 공식이 필요합니다. 외워서 그릴 수 있는 연습을 함께해 주세요. 아주 쉽고 간단하게 그릴 수 있는 구조가 익숙해지면 조금씩 응용해볼 만한 틈이 생길 거에요.

혹시 형태를 그리지 않는 것이 그림 외적인 요인은 아닌지 점검해 보세요. 착석이나 집중력의 문제, 무기력의 문제 등 그 외에도 여러 생활에서의 문제가 원인일 수 있습니다. 원인에 따라 접근방법도 다를 테니 찬찬히 아이를 들여다보시길 바랍니다. 원인을 알고 접근하는 것이 매우 중요합니다.

5. 그렸던 것만 계속 그려요. 확장은 어떻게 도와줘야 할까요? (그림 소재, 미술 재료, 그림 그리는 아이만의 패턴, 집중 시간을 늘리는 방법 등)

확장의 열쇠는 수용에 있습니다.

아이에게 나의 말이 들어가도록 수용의 문이 열려야 하는데, 아이가 스스로 문을 열어줘야 합니다. 그 방법을 찾고 끊임없이 두드리는 것이 양육자의 역할입니다. 소통의 통로가 열려야 작은 변화를 만들 수 있습니다.

저는 일상과 그림을 같은 맥락으로 접근합니다. 제 아이가 워낙 편식이 심한데 안 먹던 이런저런 음식에 도전해 본 것이 올해였습니다. 작년에 홈스쿨을 시작하면서 외부 자극을 최대한 줄이고 마음에 안정을 찾도록 도우며 불안정했던 아이와의 관계를 다시 만들었습니다. 그렇게 1년이 지나고 편식 지도를 시작했을 때, 아이가 조금씩 마음을 열어주었습니다. 여전히 즐기지는 않지만, 하루 한 끼 정도는 야채가 섞인 식사를 합니다.

일상에 이런 변화가 생기면 자연스럽게 그림에도 변화가 찾아옵니다. 머릿속에 그릴 공룡의 순서가 줄줄이 정해져

있는 아이에게 이번 전시 장소에 맞춰 동물을 그려 보자고 제안했을 때, 아이는 어렵지 않게 상황을 받아들였습니다. 공룡->나무->땅->하늘의 순서로 그리는 패턴을 고집하던 아이가 배경을 칠하지 않아도 된다는 저의 제안을 수용하기도 했습니다.

그림에서만이 아니라 아이가 변화를 시도해 보기에 편안한 환경이 뭘까를 고민해 보세요. 그 작은 도전에서 맛본 성취감이 아이에게 큰 힘이 되어줄 것입니다. 변화를 받아들일 마음의 준비가 된 아이라면 새로운 그림 소재나 미술 재료를 접하는 일이 이전처럼 어렵지 않을 것입니다.

제 아이는 다시 공룡을 그립니다. 변화를 겪어 봤다고 갑자기 아이가 달라지지는 않습니다. 그러나 또 다른 어떤 상황에서 공룡이 아닌 다른 주제를 제안하더라도 아이는 받아 줄 것입니다. 그 유연성이 건강한 일상을 사는 데 필요합니다.

6. 아이가 미술에 흥미를 갖게 하려면 어떤 방법이 있을까요?

　미술 재료나 활동에 거부가 강하다면 굳이 추천하지 않습니다. 긍정적인 경험보다 예민한 감각을 건드리는 안 좋은 기억이 강하게 남을 테니까요. 감각 조절을 돕는 다른 활동을 하면서 아이의 때를 기다리는 것이 좋을 것 같습니다.

　거부가 아니라면 퍼포먼스로 접근하시길 추천합니다. 장소는 욕실이 좋습니다. 유아기 때, 거품이 나는 바스로 목욕 놀이를 많이 했습니다. 한창 놀다가 물로 헹구어 나오기만 하면 돼서 이래저래 편했습니다. 비용 감당이 어려워지면서 저렴한 대용량 샴푸로 바꾸었고요. (환경에게는 못된 지구인이었습니다.)
　목욕 놀이용 슬라임을 풀거나 풍선도 잘 활용했습니다. 욕조부터 욕실 바닥까지 아이가 만든 물풍선으로 가득했고 스스로 물을 채워 풍선 매듭도 야무지게 묶어 만들었습니다. 마지막에는 이쑤시개로 풍선을 하나하나 터트리며 놀았는데, 한번은 함께 했던 큰아이가 말했습니다. "희랑이가

이걸 왜 하는지 알겠어! 스트레스가 엄청 풀려요!"

　물감도 적잖게 풀었습니다. 몸에, 벽에, 물에 풀어 헤치기를 아이가 더는 원하지 않을 때까지 반복했습니다. 센터 수업료보다 몇 배의 재료비가 들었지요.

　재료와 먼저 친해지길 바랍니다. 이젤 앞에 앉고, 형상을 그리고, 칸에 맞춰 색을 칠하는 연습은 다음 작업입니다.

　장애와 관계없이 유아기의 퍼포먼스 미술은 지인들에게도 적극적으로 추천하고 있습니다. 아이의 상황에 따라 교육순서가 고르지 않은 것이 장애 육아의 특징이기도 하지요. 아직 퍼포먼스의 시기를 충분히 경험하지 못했다면 초등학생이든, 청소년이든, 성인이든 나이와 관계없이 접근해 보시길 추천합니다.

7. 미술 재료, 쌓이는 그림 때문에 점점 집이 엉망입니다.
작업실에 대한 조언 구해요.

아이와 집에서 미술 활동을 하다 보면 늘 아쉬운 것이 공
간입니다. 때가 되면 가족이 쉴 수 있는 집의 기능으로 돌
려놓아야 해서 수고스러운 정리를 반복해야 하고 쌓여가는
재료들을 해결하기 위해서라도 별도의 공간이 절실하지요.
이럴 때 간절한 것이 작업실인데, 선뜻 작업실을 내지 못하
는 이유를 돈이라 생각하시는 것 같습니다. 그러나 경제적
인 부담보다 더 진지하게 고민해야 할 것이 있습니다.

그 공간에서 생산적인 활동이 지속해서 일어나야 한다는
것입니다.

저에게 작업실은 '아이가 친구를 만나는 공간'이었습니
다. 홈스쿨을 하는 아이에게 또래가 필요했고 그 활동을 위
한 공간이 필요했습니다. 다른 어디서 대체할 수 없는 활동
이었기 때문에 비용을 투자해도 아깝지 않았지요.

큰아이와 작은아이의 유치원 시절에 각각 또래를 집으
로 초대해 그룹 활동을 했던 시기가 있었습니다. 경험하고
깨달은 것은 '서로에게 좋은 방법이 아니었구나.' 였습니다.

종종 친구를 집에 초대하는 것과 주기적으로 개인적인 공간을 공유하는 것은 무척 달랐습니다. 당연히 초대되는 쪽도 적잖게 불편했을 것입니다. 그래서 친구를 만나기 위한 집이 아닌 새로운 공간이 필요했습니다.

아이의 그림이 목적이었다면 이 시기에 저는 작업실을 구하지 않았을 것입니다. 만만치 않은 비용과 시간, 에너지를 쏟으며 여유롭게 아이와 마주 앉아 그림 그릴 자신은 여전히 없습니다. 지금도 민서가 오지 않는다면 작업실이 굳이 필요가 없겠지요.

아이들이 함께 할 수 있는 즐거운 아이디어가 필요합니다. 이번 전시 프로젝트처럼 일 년에 한 번씩이라도 모여서 무언가 함께하며 건강한 이야기를 만들 수 있다면, 저는 기꺼이 작업실 문을 열 것입니다. 그 지혜를 모으고 실천의 힘을 발휘하실 분과 영종도의 작은 작업실을 공유하고자 합니다.

가슴 뛰는 소식으로 용기 내 주세요.

기다리고 있겠습니다.

Part 7

함께

시우엄마·김세명

은비엄마·김희정

민서엄마·김희진

함께

시우 엄마 김세명

시우, 참 유난히도 그림을 싫어했던 아이입니다.

3살, 어린이집에 등원하며 수업 시간에 선생님께서 나눠
주시는 그림 도안을 분노하며 모조리 찢어버렸습니다. 또
래 아이들은 캐릭터에 색칠하는 걸 그렇게 좋아하는데….
4살이 되어도 시우는 변하지 않았고 그림을 싫어하는 아
이로 지냈습니다.

그러던 어느 날, 시우는 크레파스로 집 이곳저곳에 낙서
를 시작했습니다. 그 모습조차 낯설고 신기했습니다. 자유
롭게 방문, 옷장, 벽 이곳저곳을 다니며 끄적입니다.

그것도 아주 환하게 웃으면서요.

'아, 시우가 그림을 싫어하는 게 아닐 수도 있겠다.' 생각했습니다. 그날부터 매일 목욕 시간에 12색 수채화 물감 세트 한 통씩을 쥐어 줬습니다. 물감을 쭉 짜서 벽에도 바르고 몸에도 바르고 그렇게 자유롭게 놀던 어느 날, 노란색과 파란색이 섞이니 초록색이 된다는 걸 알게 된 시우는 색깔 사랑에 푹 빠졌습니다.
거의 1년간 매일 물감 한 통씩을 쓴 것 같습니다.

시우는 5살이 되어 장애인 등록을 완료하고 통합유치원에 들어가게 되었습니다. 사실 그즈음은 제가 가장 지쳐있던 시기라 제 마음 추스르기도 버거워 아이를 가까이에서 바라봐주지 못한 시기이기도 합니다. 그냥 습관처럼 목욕 시간이면 물감을 던져 주었고 저는 늘 깊은 생각에 빠져 하루하루 지냈습니다.

그러던 어느 날, 특수반 담임이셨던 전지혜 선생님께서 전화 한 통을 주셨습니다.

"어머니, 아무리 봐도 시우가 그림에 재능이 있는 것 같아요."

저는 무슨 말도 안 되는 소리냐고 아직 동그라미, 세모, 네모도 못 그리는 애한테 별소리를 다 한다며 부정했습니다.

선생님께서는 다시 설명하셨습니다.

"시우는 색으로 모든 걸 표현하고 있어요. 막 휘갈기는 것처럼 보이지만, 아니에요. 스스로 생각해서 색 하나하나를 고르며 칠하는데 그 어느 때보다 집중하며 무언가를 표현하는 게 느껴져요!"

전화를 끊고 마음이 이상했습니다.

그 후 선생님들께서는 '어머니 생각이 잘못됐어요!'라고 말하듯 아이의 유치원 활동 사진에 그림 사진을 많이 올려 주셨습니다. 그 사진 속엔 고가의 아이패드를 구매하신 다음 날 시우에게 드로잉 펜까지 쥐여 주시며 마음껏 휘갈길 수 있게 웃으며 지켜봐 주시는 사진도 포함돼 있었습니다. 그때까지도 '흠집 나면 어쩌시려고 선생님도 참…'이란 생각이 먼저 든 엄마입니다.

무발화의 연필도 못 잡던 어느 날 시우가 스케치북에 작은 네모 모양의 무언가를 그리더니 '띠따'라고 말을 합니다. 엄마인 저도 못 알아들었던 '띠따'.

시우는 답답한지 스케치북을 바닥에 던지더니 발을 올려 다시 한번 '띠따!'라고 외칩니다.

아, '띠따'는 '신발'이었습니다. 그 '띠따'가 시작이 되어 그림을 싫어하는 줄 알았던 아이는 그림을 좋아하는 아이로 바뀌었습니다.

그리고 제 생각이 틀렸단 걸 인정했습니다.

자폐성 장애 아이에게 좋아하는 것이 생겼다는 건 축복과 같은 일입니다. 그날부터 동네 미술학원을 알아보았지만 정해진 커리큘럼을 따라야 한다는 조건이 붙어 다닐 수 없었습니다. 미술 치료도 알아보았지만, 아이의 미술 능력을 끌어주는 것이 아닌 심리적 치료 대상으로 보는 현실에 또 한 번 좌절했습니다.

이 아이는 그냥 그림을 즐겁게 그리며 재능을 키워가고 싶은 것뿐인데….

시우와 저는 심리적 지원이 필요한 발달장애 아이와 육

아로 지친 학부모로만 비치는 현실이 답답했습니다.

그래서 그냥 집에서 자유롭게 그렸습니다.

붓 한번 잡아본 적 없는 미술 문외한 엄마와 자폐 아들의 미술 놀이가 시작되었습니다. 생각보다 비싼 재료에 깜짝 놀란 엄마 마음도 모르는 시우는 아크릴 물감만 선호했습니다. 처음엔 신나게 놀자며 판을 벌인 것이 점점 액수가 적잖게 들어 또 다른 고민이 슬금슬금 올라왔습니다. 아직도 생각해 보면 참 부끄럽지만, 우연히 '발달장애인의 문화예술' 강의를 듣게 된 날 정병은 교수님께 제가 드린 질문은

"그림도 막 휘갈겨 그리는 거 같고, 재료비도 너무 드는데 이걸 계속 사주는 게 맞나요?"라고 여쭤봤습니다.

지금 생각해도 엄청 진지하게 질문을 했던 제가 정말 웃기고 민망합니다. 그 질문에 돌아온 답은 아직도 그림을 그리고 있으니 아시겠죠?ㅎㅎ

마침 조금씩 치료실을 줄여가던 시기였습니다. 치료비로 미술 재료를 더 가득가득 준비해 주었습니다. 시우는 거의 매일 캔버스에 원하는 색을 채워 넣기 시작했습니다.

그해에 그린 그림이 '2020 모던아트쇼'에 최종 합격되는 말도 안 되는 일이 벌어졌습니다.

주구장창 색만 표현하던 아이는 그 얼마 후부터 좋아하는 동물을 하나씩 선으로 표현했습니다. 그 선 속에 원하는 색을 채워 넣더니 이제는 그림으로 동화 같은 이야기를 만들어내는 아이가 되었습니다.

8살이 되고부터는 미술 재료 용어도 모르는 엄마와 더이상 씨름하지 않게 되었습니다. 2년째 지도해 주시는 김은지 선생님을 만나 아이가 원하는 그림을 그리면서 다양한 기법도 배우고 있습니다.

한 번 습득하면 강박처럼 굳어버리는 성향이 있어 선 밖으로 튀어 나가는 걸 못 견디던 아이가, 자기가 그리고 싶은 그림을 꼭 먼저 칠한 후 배경을 칠했어야 하는 아이가…. 꼭 그렇게 하지 않아도 이상한 게 아니란 걸, 튀어 나가도 멋지고 안으로 칠해도 멋지단 걸, 그림은 그리는 사람이 하고 싶은 대로 하면 그것이 무엇이든 멋지단 걸 서서히 배워나가고 있습니다.

돌아보면 시우는 예전이나 지금이나 하얀 도화지를 좋아했던 것 같습니다. 정해진 도안에 맞춰 칠해야 하는 게 참 싫었던 것뿐이었습니다.

아이를 처음 키우는 데다 그 아이가 자폐성 장애가 있다 보니 아이의 분노가 어떤 불편함을 말하는 것인지 바라보기보다는 '왜 다른 아이들은 다 즐거워하는데 너만 이러는 거야! 싫으면 하지 마!'라는 생각뿐이었던 것 같습니다.

아직도 쉽지는 않습니다. 요즘도 시우가 그림 그리는 걸 볼 때면 제 생각이 앞섭니다.

'사과인데 왜 보라색을 쓰는 거야?'

'이건 모양이 좀….'

제 기준에 이해가 안 되는 것들이 보여 한마디 거들고 싶지만, 입을 꾹 쥐고 방으로 들어갑니다.

서로의 평화를 위해서요. ㅎㅎ

시우가 그려 낸 그림 속에는 다양한 시선이 있습니다. 우리가 늘 외치는 기준이라는 것이 각자마다 다르다는 걸 그림에 녹여내고 있습니다. 그래서 아주 천천히 가만히 그림

을 들여다보면 내가 가졌던 '왜?'의 답이 나옵니다.

다름의 가치를 그림으로 표현하는 소중한 시우씨.

꼭 전문 직업이 아니어도 좋습니다. 먼 훗날 아빠, 엄마와 농사를 지으며 살아가는 어느 날 한가한 시간에⋯. 좋아하는 향이 가득한 향수 공장에서 포장 업무를 끝낸 퇴근 후에⋯.

마음을 채워 줄 취미 생활로 그림을 그린다면 그 또한 얼마나 멋진 일인가요.

그저 다 좋습니다.

자폐성 장애가 있는 시우가

잘하는 아이보다는 할 수 있는 아이로

자신만의 색을 채워 나가는 일상을 살아가길 바랍니다.

함께

은비 엄마 김희정

은비는 2009년 펜실베니아 호샴에서 태어나 27개월에 중증 자폐 판정을 받았다. 진단 후에는 꾸준히 언어 치료, 소근육, 대근육, 감각 치료, ABA를 받았다. 스스로 앉는 것이 어려워 자세 교정을 받아야 했고, 말하는 것에 도움이 될까 싶어 보컬 레슨을 받았다. 정해진 자리에 서는 것부터 한 곡을 부르기까지 적잖은 시간이 걸렸지만, 아주 작은 성장들을 지켜보며 은비와 대화하는 꿈을 놓지 않았다. 간혹 찬양하는 은비를 영상으로 본 사람들은 은비가 말을 잘할 것이라 오해하기도 하지만, 여전히 은비의 언어 구사 능력은 3~4세에 머물러 있어 대화로 소통하는 것은 어렵다.

특히 은비에게는 시각 추구가 많았다. 이것을 조절하는

방법의 하나로 선을 긋는 훈련과 선 안에 색을 칠하는 대체 행동으로 바꾸는 교육을 하였다. 이 과정이 어느 정도 익숙해진 시기와 맞물려 우여곡절 끝에 첫 번째 미술 선생님을 만났고, 원활한 미술 수업을 위해 김숙희 선생님의 행동 중재와 관련한 가르침이 필요했다. 끊임없는 감각 추구와 집착 행동이 교육을 통해 그림 활동으로 전환되었고, 기적처럼 만난 네 분의 미술 선생님을 통해 세상과 소통하는 은비의 언어를 만들어 왔다.

틱장애로 마음을 졸이기도 하고 예민한 청각 때문에 헤드폰이 없으면 일상생활이 불가능하지만, 은비가 할 수 있는 것들을 하나씩 경험하는 축복의 나날을 보내고 있다.

어느 날 문득 그리도 꿈꾸었던 아이와의 소통을 노래와 그림이라는 예술이라는 언어로 나누고 있는 우리를 발견했다. 나의 방법이 아니어도 아이와 소통하는 것이 가능함을 깨달았고, 그 이상의 감동을 나누는 축복도 생겼다. 고향 땅, 한국을 다녀와서다.

한국을 방문하기 전 윤정은 작가에게 아이들의 그림 작업을 함께 하자는 제안을 받고 뛸 듯이 좋았지만, 자신은 없

었다. 한국 방문은 5년 만이고 작업실은 처음 가보는 곳이라 적응조차 어려울 새로운 환경이 걱정이었다. 은비가 익숙한 선생님도 없이 해낼 수 있을까? 함께할 아이들에게 피해가 되진 않을까? 은비에게 있는 소통의 부재와 혼자서 해본 적 없는 이 과정을 온전히 마칠 수 있을까? 여러 가지 복잡한 생각들로 은비보다 내가 정신적으로 굉장히 힘들었지만, 겉으로는 의연한 척 신이 난 얼굴을 했다.

기쁨과 두려움이라는 두 가지 마음과 함께 '잘 안되더라도 그냥 은비를 보여주면 되겠지.'라는 마음이 생겼다.

이 마음을 품고 들어간 작업실에서 희랑이와 희랑 엄마를 본 순간, 이 공간이 마치 영화 속인 것처럼 흥분되었다. 아이들이 그려 놓은 그림과 작업실 분위기만으로도 은비 그림의 결과와 상관없이 행복했다. 인스타그램 사진으로만 보았던 장소에 있는 것만으로도 이미 행복했고 보람도 느껴졌다. 윤정은 작가 특유의 편안함을 주는 마음씨, 잘생긴 희랑이의 수다, 처음 본 은비를 언니라고 부르며 따르는 민서, 도착과 동시에 내가 이 동네 이 공동체 안에서 함께 지냈던 것처럼 자연스럽게 스며들었다.

은비는 어제까지 오던 작업실인 양 40호 캔버스 앞에서

벚꽃을 그리기 시작했다. 간단한 스케치로 어떻게 그림이 나올까 싶었지만 더는 중요하지 않았다. 언어표현과 상호작용이 부족한 은비도 거부감 없이 분위기를 온몸으로 흡수했고, 오랜 시간이 지나지 않아 윤정은 작가와 함께하는 은비의 붓은 캔버스 위에서 춤을 추었다. 경쾌한 웃음소리가 나의 마음을 안정시켰고 아이들이 그려 놓은 그림을 차근히 둘러보면서 두근대는 가슴을 진정시키기가 어려웠다. 나의 피가 뜨거워짐을 느꼈다. "여기에서는 안 될 게 없겠구나. 이 공간 안에서는 못할 게 없겠구나" 당장이라도 이 공동체 안에 합류하고 싶은 마음이 큰 물결을 이루었고 그러지 못하는 상황이 너무 아쉬웠다. 자유로운 분위기 속에서 희랑이는 책을 뒤적이다 자기만의 공룡을 자기만의 색깔로 거침없이 쓱쓱 그렸고, 민서의 자유분방하면서도 매력적인 붓 터치…. 아 짜릿해! 이 현장 분위기를 나의 두 눈에만 담아 두기가 아쉬웠다.

작업 이틀째에는 평소 은비의 집중력이나 실력으로 해낼 수 없는 일이 일어났다. 기적적으로 3개의 작품이 마무리되어 가고 있었다. 돌이켜 생각해봐도 이 상황이 가능할까 싶지만 아마도 희랑이와 민서가 함께 있는 것만으로도 은비

에겐 큰 영감과 힘이 되었던 것 같다.

'이게 바로 공동체, 함께, 또래의 힘이구나!'

은비에게도 친구들이 있었으면 좋았을 것을 이제야 깨달았다. 언어가 부족하고 사회성이 없다고 지레 포기했었는데 이 분위기를 즐기고 있는 아이 마음을 읽어 주지 못해 미안했고 가슴이 아려왔다. 살면서 이토록 기쁘고 설레고 행복한 순간을 얼마나 느낄 수 있을까! 영종도 작업실에서의 3일은 1초도 쪼개고 싶지 않은 행복한 순간들이었다.

아인스바움 단장님과 유정숙 선생님의 응원 방문으로 행복 지수는 절정에 이르렀다. 좋은 사람들과 함께했던 식사와 수다는 흐르는 시간이 야속하도록 달콤한 꿀처럼 흘렀다. 평생을 이날의 추억을 곱씹으며 살아도 충분할 만큼 행복했다.

여태까지 은비와 단둘이 걸었던 길은 무척이나 외로웠고 앞을 내다볼 수 없는 현실에 지친 날도 많았다. 아픈 아이와 공감 없이 부모의 노력만으로 함께 산다는 건 지독한 나와의 싸움이었다. 걸어왔던 길목마다 좌절, 눈물, 서글픔… 느낄 수 있는 아픔을 다 겪어 보았다.

아이에게 장애가 있다는 이유로 나를 더욱더 불태우며 몸에 힘을 쥔 채 살아왔다. 그럼에도 불구하고 나를 살도록 이끌어주고 위로해 준 사람은 바로 은비였다. 말이 부족해도 내 친구가 되어서 잘 따라와 준 은비가 고맙고 대견하다. 축복 같은 아이를 나에게 보내주신 하나님께 감사드린다.

아이의 기능이 낮아, 할 수 있는 게 없을 거라고 좌절하는 부모님들에게 전하고 싶다.

함께 도전해 보자고! 얼마나 시간이 걸릴지는 아무도 모르지만, 아이와 꾸준히 걷다 보면 행복한 순간들이 보인다. 결과를 바라보기보다 아이와 함께 걷는 과정에 집중하다 보면 어느덧 좋은 세상과 만날 수 있을 것 같다.

누군가가 나에게 물었다.

은비는 무슨 생각으로 기린을 그렸냐고….

"은비가 그림 그릴 때 무슨 생각을 하는지 나도 너무 궁금해. 근데 은비 마음이 나오나 봐."

"작품에서 마음이 나온다…. 참 멋지다!"

장애아를 두고 계신 부모님들에게 이 책을 권하고 싶다.

『내가 그린 오티즘』은 특별한 재능을 가진 아이의 이야기가 아닌 보통 아이들의 이야기이고 아이들이 마음으로 그려 낸 그림들이다.

한국에 머문 6주는 놀라운 경험의 연속이었다.

미술 작업뿐만 아니라 미국에서 은비를 직접 지도해 주셨던 김숙희 선생님이 한국 어머님들께 은비를 소개하는 자리를 마련해 주셨고, 아인스바움 이현주 단장님의 제안으로 단원들과 함께 1박 2일 밀알 캠프를 다녀오기도 했는데, 캠프 중에 은비가 단원들과 함께 무대에 서서 찬양했던 영광스러운 순간도 잊을 수 없다.

내가 사는 미국에서는 찾아볼 수 없는 에너지로 한국은 뜨거웠다.

한국에서 머물며 만났던 소중한 사람들에게 받은 감사를 어떻게 갚아야 할지 모르겠다. 다만, 이 감사를 가만히 품고만 있을 수 없어, 그래서는 안될 것 같아 움직이기로 했다. 내가 할 수 있는 방법으로 사람을 모으고 마음을 나누며 한국에서 배운 '함께'의 힘을 실천하려고 한다.

은비와 나의 지난여름은 꿈이 아닌 현실이라는 판타지였고, 그 안에서 마음껏 마법 가루를 흩날리며 피터팬이 되어 신나게 하늘을 날아다녔다. 한국에서의 날들을 소중하게 마음에 새기고 또다시 만나게 될 날을 손꼽아 기다린다.

함께였기에 아이처럼 해맑게 웃었고 함께였기에 발걸음은 묵직하면서도 안정적으로 나아갈 수 있었다. 작업실, 희랑이, 민서, 시우가 남긴 무한한 에너지와 아이들의 그 순수함을 가슴 뜨겁게 사랑한다.

우리 아이들이 각자가 펼치는 아름다운 개성을 맘껏 뽐내며 살아갈 수 있는 세상이 되길 간절히 기도한다.

함께
민서 엄마 김희진

　5살 민서는 소근육이 약해 연필을 잡는 것이 힘들었고 당연히 종이에 무언가를 끄적이는 유아기 민서의 모습은 나의 기억에 존재하지 않는다. 진한 기억으로 남는 사건은 다니던 유치원에서 6세 반으로 진급이 어렵다는 연락을 받았던 것인데, 그날 이후로 몇 날 며칠을 눈물로 보내야 했다.

　그때 가졌던 하루하루의 감정은 아직도 말로 설명하는 것이 어렵다. 간신히 정신을 차리고 특수반이 있는 유치원을 알아봤을 땐 이미 정원이 꽉 찬 상태였다. 그렇게 민서는 6살 1년을 계획에 없던 가정 보육으로 보내야 했다.

　산만했던 아이를 3월부터 태권도장에 보냈다. '활동량이

많은 아이니 좋아하지 않을까?' 했던 나의 예상은 보란 듯이 빗나갔고, 기대가 무색하도록 민서는 너무나 힘들어했다.

그때는 많은 아이들과 선생님들이 뿜어내는 기합 소리와 태권도 동작들이 민서가 감당하기에 벅찬 자극이었다는 사실을 알지 못했다. 언어표현이 부족했던 민서는 힘들다는 표현을 대신해 구석에 몸을 꼭꼭 숨기거나 밖으로 뛰쳐나갔다. 그 누구도 이해하지 못했던 이 행동들은 궁지에 몰린 민서가 할 수 있는 최선이었을 것이다. 엄마에게조차 기댈 수 없었던 조그만 아이는 스스로를 자신의 방법으로 지킬 수밖에 없었을 것이다.

아이가 행동으로 했던 절실한 말을 내가 너무 늦게 이해했다. 오늘까지도 그것이 가장 미안하다.

도무지 형체를 알아볼 수 없는 낙서만 하던 민서가 어느 날은 삐뚤빼뚤하게 얼굴을 그렸다. 처음으로 눈, 코, 입, 귀, 머리카락까지 갖춘 얼굴이었다. 이 그림을 계기로 힘들어했던 태권도 학원을 그만두고 미술학원을 찾아가 상담을 받았고 아이들이 가장 적은 시간대에 민서를 학원에 보낼 수 있었다.

태권도나 미술을 가르쳐야겠다는 마음보다는 원에 다니지 않는, 놀이터에서도 아이들과 어울리지 못하는 민서를 어떻게든 또래 틈에 끼워 넣고 싶었다. 세상에 섞여 있지 못하고 혼자 떨어져 나와 있는 아이를 보며 마음이 너무나 조급했다. 다른 방법을 알지 못했던 초보 엄마는 같은 공간에 있으면 자연스럽게 닮아가리라 생각했던 것 같다.

민서는 미술 수업에 참여가 저조했고 선생님께서도 수업보다는 퍼포먼스 형태로 민서의 욕구를 먼저 채워 주시겠다고 하셨다. 그렇게 신문지에 낙서하고 물감칠하기, 분무기로 물감 뿌리기, 클레이 만지작거리기 같은 활동으로 손가락 근육 운동만 열심히 하며 1년 정도 즐겁게 다녔다.

7세에 유치원 입학과 그동안 민서를 지도하셨던 선생님의 퇴사로 자연스럽게 미술학원을 그만두게 되었고 그 후 민서의 미술 활동은 집에서 했던 색종이 접기, 클레이 놀이, 낙서하기가 전부였다.

초등학교 입학 후 복지관에서 누군가가 재능 기부로 그룹 미술 참여자를 모집했다. 여전히 나는 아이의 그룹 수업이 절실했고, 주변에서 아무리 찾아도 아이에게 맞는 수업

을 접할 수 없었기에 누구보다 반가웠다. 기회를 놓칠세라 곧바로 접수했다. 그것이 희랑맘과 민서의 첫 만남이었다.

이 수업은 매주 2시간씩 진행되었는데 학원과는 또 다른 편안한 분위기였다. 재료에 관심이 많은 민서에게 탐색할 수 있는 시간을 충분히 주었고 아이가 충족할 때까지 오랜 기간을 기다려 주었다. 복지관이라는 장소의 편안함과 그룹 구성원이 민서와 비슷한 아이들이란 점도 나의 긴장을 덜어주었다. 민서도 같은 마음이었는지 미세하게 한 단계 한 단계 성장을 보였다. 해가 바뀌어 복지관에서의 그룹 미술이 종료된 후에는 작업실로 장소가 옮겨졌고 공동육아를 거쳐 현재는 미술 수업을 함께 하고 있다.

결과보다 과정을 보자는 희랑맘과 같은 목표를 세웠고, 민서에게 작업실이 힘든 곳이 아닌 즐거운 공간이라는 인식이 심어지도록 노력했다. 고맙게도 나의 마음을 알아준 민서는 차츰 놀라운 집중력과 성장을 보여주었다. 며칠에 몰아서 만든 결과가 아니고, 혼자서 할 수 있었던 일도 아니었다. 민서가 쌓았던 하루하루만큼 나도 무언가를 날마다 새롭게 익혔다. 그렇게 우리는 같이 성장했다.

그러던 어느 날, 아이의 아주 먼 미래를 두고 꿈으로나 그려 봤던 기적 같은 일이 일어났다. 4명의 발달장애 친구들 모여 2022년 10월 1일 서울 어린이 대공원에서 전시회를 하게 된 것이다. 전시회 준비를 하면서도 꿈인지 생시인지 매일 구름 위에 앉아있는 기분이었고, 혹시라도 민서에게 나의 욕심이 더해질까 평정심을 유지하기 위해 나름으로 무척 애를 썼다.

전시회 준비를 위해 작업실에 왔었던 시우와 은비가 민서에게 새로운 자극이 되어 주었다.

'민서가 주변 사람들에게 이런 관심이 있었나?'

아이들이 작업실에 올 날짜를 손꼽아 기다리고 몇 번이나 이름을 불렀다.

"시우는?" "은비 언니는?"

변화는 그림에도 나타났다. 시우 그림에서 보았던 꼼꼼함과 은비 언니가 정성을 들였던 캔버스 옆면을 똑같이 소중하게 여기게 된 것이다. 공동 작업 이후로 민서의 그림은 한 번 더 성장했다.

은비 언니는 지금 학교에 갔냐고 묻는다.

은비 언니를 만나러 잠시 미국에 다녀와야겠단다.

또래 덕분에 한 뼘 더 자란 마음이 감사하다.

전시회 날, 민서는 자신이 그린 강아지 그림 앞에 서서 한참을 들여다보았다.

무슨 생각을 했을까?

너무나 소중했던 첫 전시회는 민서에게 좋은 자극과 큰 동기부여가 되었을 거라 믿는다.

여러 사람들에게 자신의 성과를 보여 주는 것이 어떤 기분인지, 그림을 통해 칭찬과 격려가 끊이지 않았던 그 날의 설렘을 민서가 평생 잊지 않고 기억해 주었으면 좋겠다.

따뜻한 가을 햇살이 비추던 자기를 닮은 그림을 바라보던 민서의 모습은 평생 내가 기억할 설렘이다. 오늘을 만든 민서의 노력을 누구보다 듬뿍 칭찬한다.

이날의 기억을 안고 민서가 행복하고, 즐겁게, 오래오래, 그림 그리길 바라며, 어느 커피 향 가득한 갤러리에 독특하고 개성 넘치는 민서의 그림과 다양하고 멋진 우리 친구들의 작품을 함께 전시하는 기분 좋은 상상이 다시 한번 현실이 되길 소망해 본다.

내가 그린 오티즘

1판 1쇄 발행 2022. 11. 11

지 은 이 윤정은
발 행 인 박윤희
발 행 처 도서출판 이곳
디 자 인 디자인스튜디오 이곳
등 록 2018. 10. 8 신고번호 제 2018-000118호
주 소 서울 송파구 송파대로44길 9(송파동) 4층
팩 스 0504.062.2548

도서출판 이곳
우리는 단순히 책을 만들지 않습니다.
작가와 책이 마주치는 이곳에서 끊임없이 나음을 너머 다름을 생각합니다.

홈페이지 www.bookndesign.com
이 메 일 bookndesign@daum.net
블 로 그 blog.naver.com/designit
유 튜 브 도서출판이곳
인스타그램 @book_n_design

이 도서의 국립중앙도서관 출판예정도서목록(CIP)은 서지정보유통지원시스템 홈페이지(http://seoji.
nl.go.kr)와 국가자료종합목록시스템(http://www.nl.go.kr/kolisnet)에서 이용하실 수 있습니다.